눈동자 그리기

캐릭터를 결정짓는

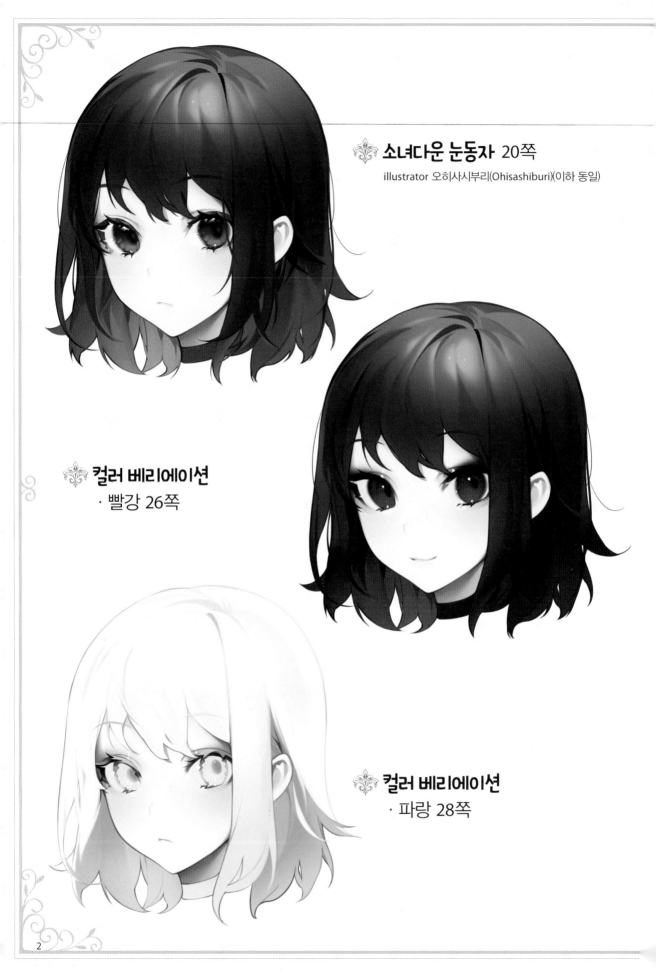

소녀다운 눈동자 20쪽
illustrator 오히사시부리(Ohisashiburi)(이하 동일)

컬러 베리에이션
· 빨강 26쪽

컬러 베리에이션
· 파랑 28쪽

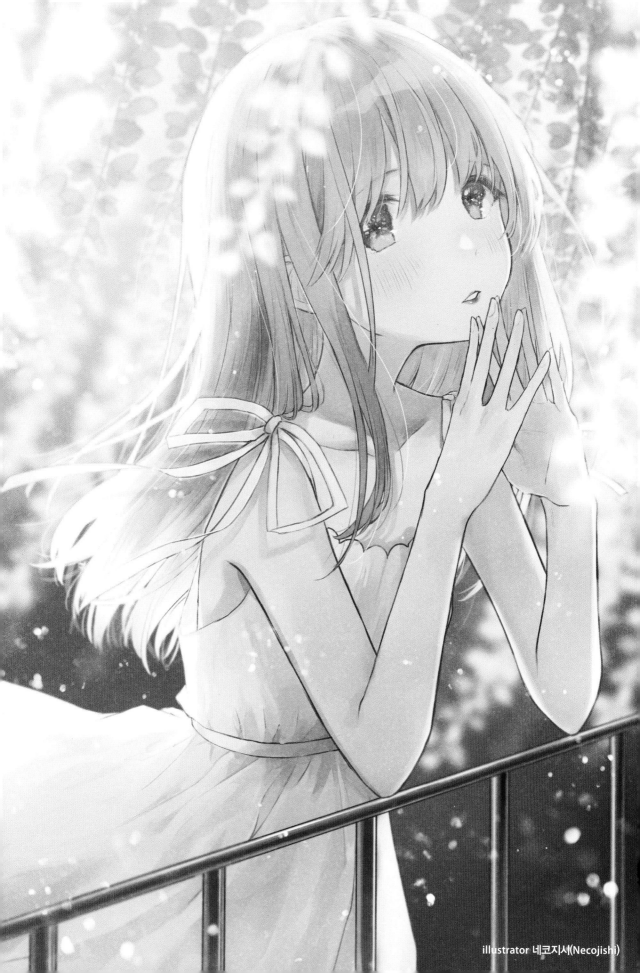

눈동자 도감

캐릭터를 꾸며 주는 보석이라 일컫는 눈동자. 일러스트를 통해 다양한 형태의 반짝이는 눈동자를 만나 보자. 오직 이곳에서만 볼 수 있는 눈동자 도감을 참고하여, 자신만의 개성 있는 눈동자를 만들어 보는 것도 좋다.

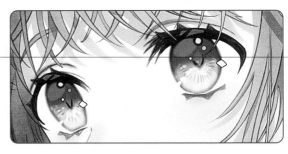

 섬세한 눈동자 · 38쪽
동공의 입체감＋귀여움
illustrator 하즈키 도루(Hazuki Toru)

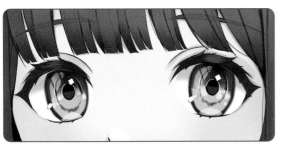

 사탕 같은 눈동자 · 46쪽
사탕을 연상케 하는 반짝임
illustrator 우사모치(Usamochi)

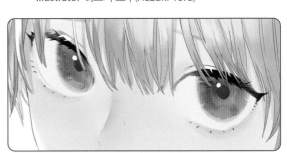

 얼음 같은 눈동자 · 56쪽
우아하고 아름다운 반짝임＋투명감
illustrator 리리노스케(Ririnosuke)

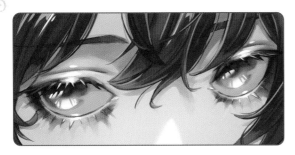

 우아한 눈동자 · 64쪽
눈동자와 눈가의 빛을 강조
illustrator 사게오(Sageo)

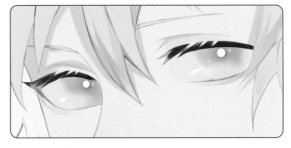

 생생한 눈동자 · 72쪽
빨려 들어갈 것 같은 깊이감＋선명한 눈동자 색
illustrator 와모(Wamo)

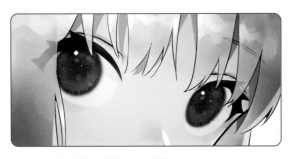

 보석 같은 눈동자 · 78쪽
광택을 살리는 형태＋투명감
illustrator 인겐(Ingen)

 글썽이는 눈동자 · 86쪽
젤리 같은 윤기
illustrator 고무(Komu)

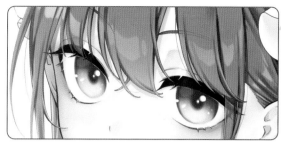

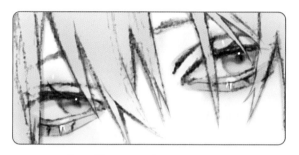

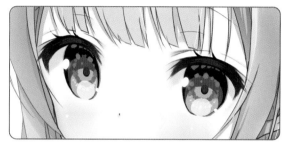

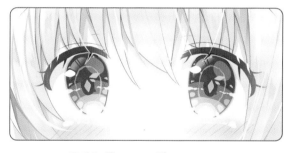

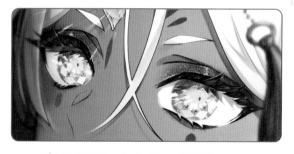

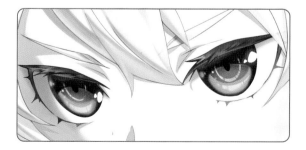

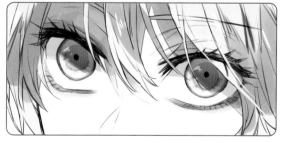

들어가기

'눈동자'는 캐릭터의 매력을 이끌어내는 가장 큰 요소 중 하나이다. 일러스트레이터에 따라 눈동자 그리는 방법은 각기 다르며, 단순히 사실적으로 그리는 것뿐만 아니라 보석이나 반짝이는 물결 등에서 모티프를 얻어 작업하는 경우도 있다.

최근 디지털 일러스트 시장이 주류를 이루면서, 강한 발광감이나 투명감을 표현하는 게 이전보다 훨씬 수월해졌다. 표현의 폭이 넓어짐은 물론 칠하기, 레이어 겹치기, 마무리에 이르기까지 다양한 일러스트 기법 또한 생겨났다.

이 책은 일러스트레이터의 새로운 작품과, 눈동자 그리는 방법에 대한 상세한 설명을 담고 있으며 특수 잉크를 사용해 '발광감' 또한 재현해내고 있다.

'좀 더 이상적인 눈을 그릴 수 있을까?', '눈동자만이라도 잘 그리고 싶은데', '다양한 눈을 그리려면 어디서부터 어떻게 시작해야 할까?' 등 눈동자를 그릴 때 생기는 크고 작은 고민들이 이 책을 통해 해결되길 바란다.

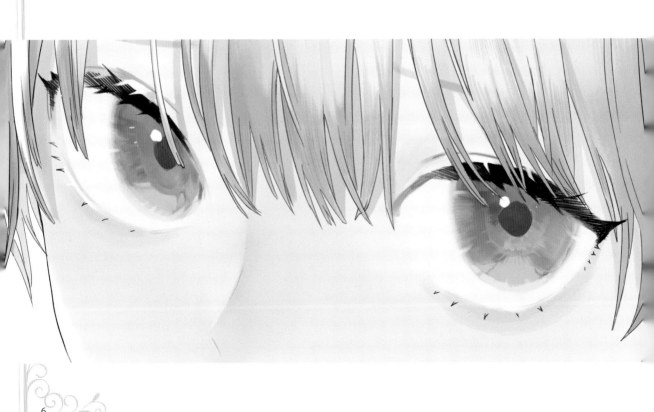

이 책의 사용법

이 책의 메인 페이지에서는 일러스트를 그리는 순서와 방법 외에도 일러스트레이터의 이름과 베리에이션, 사용되는 컬러 등을 함께 소개한다. 아래의 예시에서 확인해 보자.

일러스트레이터의 이름

일러스트 제작에 사용한 소프트웨어

일러스트 주제

일러스트 완성본

눈동자 색을 변경한 베리에이션

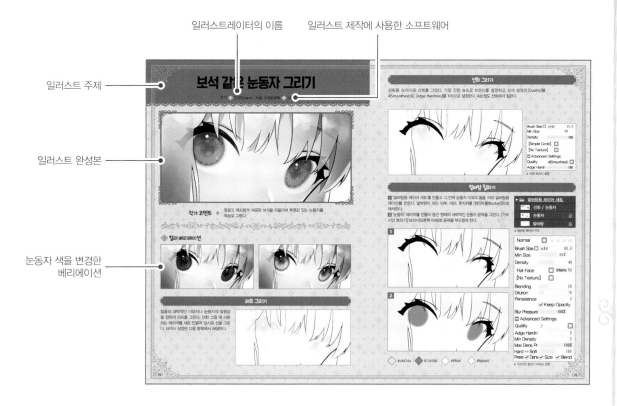

일러스트 작업 단계

컬러 코드를 표시한 팔레트

브러시 · 레이어 등의 정보

포인트

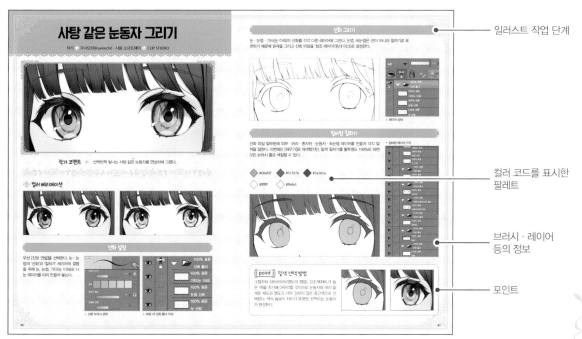

목차

서장 ✦ 눈동자의 기초

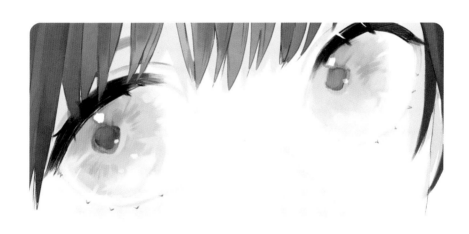

눈동자의 색과 형태는 매우 다양하다.
눈동자는 또한 감정을 전달하는 중요한 부위이며,
이 책에서는 그러한 눈동자를 집중적으로 다루고자 한다.
들어가기에 앞서 눈동자의
기본적인 구조부터 익히도록 하자.

눈동자의 구조

기본 구조를 이해하고 일러스트를 시작해 보자.

✦ 눈동자의 실제 구조

눈동자 일러스트를 그리기 전에 눈의 실제 구조를 먼저 확인해 보자.

눈은 전체적으로 둥근 형태로 되어 있는데 그 중에서 홍채, 동공, 수정체, 각막 등으로 이루어진 부분을 '눈동자'라고 부른다. 일러스트를 그릴 때 청색이나 갈색 등으로 칠하는 풍부한 색채의 부분은 '홍채', 중심의 검은 부분은 '동공'이라 한다. '동공'은 이름 그대로 홍채로 덮여 있지 않은 '공(孔, 구멍)'이며, '동공'이 검은 것은 동공 자체의 색 때문이 아니라 망막의 색을 투영하고 있기 때문이다.

색깔이 있는 것처럼 보이는 수정체나 각막 또한 그 자체에 색이 있는 것이 아니라, 둥근 형태의 눈동자가 밑에 있는 홍채의 색깔을 반사시켜 나타내는 것이다.

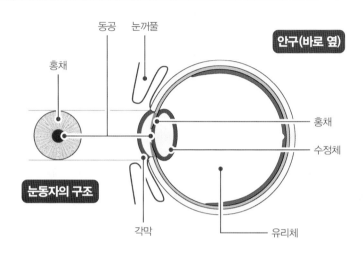

✦ 눈을 구성하는 부위

눈꺼풀
눈을 감았다 뜰 수 있게 하는 부위. 기본적으로 눈동자의 위아래를 감싸고 있다.

동공
눈동자의 중심부에 있다. 동공이 어긋나면 시선의 초점도 함께 어긋나서 표정이 뒤죽박죽 섞여 버린다.

홍채
동공을 덮은 색의 짙은 부분이다. 중심이 되는 동공에서 방사선 모양으로 뻗어 나가지만, 육안으로는 관찰하기 어려울 때도 있다.

흰자위
'결막'이라고도 불리며 눈동자를 덮고 있다. 유백색을 띠고, 빛은 들어오지 않는다.

✛ 변형된 눈

실제 눈동자를 일러스트로 만들 때는 다양한 부위를 변형시킨다. 일본 만화 일러스트는 보통 눈과 눈동자를 크게, 세로의 길이를 길게 묘사하며 그에 따라 동공의 모양 역시 매우 다양해진다. 또한 홍채를 방사선 모양이 아닌 원형으로 표현하기도 한다. 실제 눈동자를 주의 깊게 관찰하고, 도안에 맞는 부분적인 생략이나 만화적 변형을 시도해 보자.

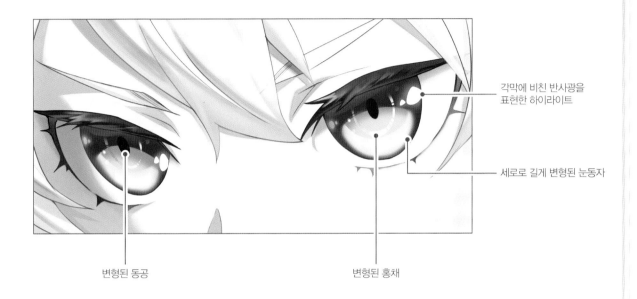

각막에 비친 반사광을 표현한 하이라이트

세로로 길게 변형된 눈동자

변형된 동공

변형된 홍채

✛ 눈의 방향

두 눈은 보통 좌우 대칭을 이루며, 일러스트의 각도나 원근감에 따라 대칭의 변화가 생긴다. 변화의 기본적인 법칙을 살펴보도록 하자.

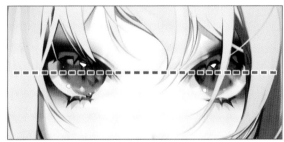

▲ 정면에서 봤을 때 눈의 위치는 좌우 대칭이다.

비스듬한 모습

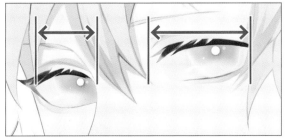

▲ 옆으로 비스듬히 봤을 때, 앞쪽 눈동자는 가로 폭이 넓어지고 뒤쪽 눈동자는 좁아진다.

높고 비스듬한 앵글로 잡은 모습

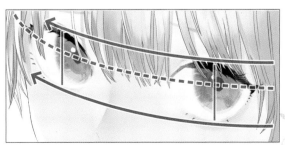

▲ 사선으로 올려다볼 때는 아래쪽에도 원근이 생기기 때문에 뒤쪽 눈동자의 가로세로 폭이 좁아진다.

눈동자의 다양한 동공 · 홍채

일러스트레이터에 따라 달라지는 '눈동자 그리기' 방법에 대해 알아보고 차이점을 분석해 보자.

일러스트레이터에 따른 눈동자의 차이

일러스트레이터에 따라 달라지는 눈동자는 윤곽이나 효과뿐만 아니라 동공, 홍채 등에서도 그 특징과 개성을 엿볼 수 있다. 다양하게 표현된 눈동자를 참고하여 자신에게 맞는 스타일을 찾고 노하우를 배워 나가자.

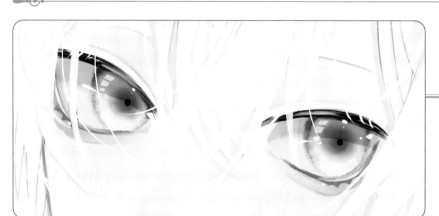

작은 동공+ 홍채의 번짐

동공이 작고 홍채의 폭이 큰 눈동자다. 동공 주위를 어둡게 함으로써 작은 동공의 핸디캡을 보완하고 동시에 세련된 인상과 투명감을 준다. 가로 폭이 넓은 눈동자에 잘 어울린다.

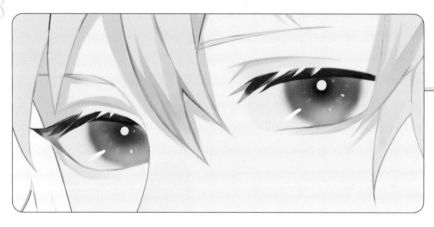

동공의 하이라이트+ 홍채의 그라데이션

그라데이션을 넣은 흐릿한 홍채 위에 하이라이트를 입힌 눈동자다. 동공 위에 하이라이트를 덧씌운 것처럼 표현했다. 시선을 눈동자 중심으로 끌어당겨 신비로운 인상을 줄 수 있다.

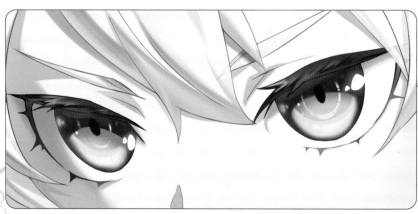

길쭉한 동공+ 고리 모양의 홍채

세로 폭이 넓은 눈동자 형태에 따라 동공 역시 길쭉하게 그렸다. 방사선 모양에서 고리 모양으로 변형된 홍채와 길쭉한 동공의 조합이 인상적이다. 실제 애니메이션 같은 생동감이 전해진다.

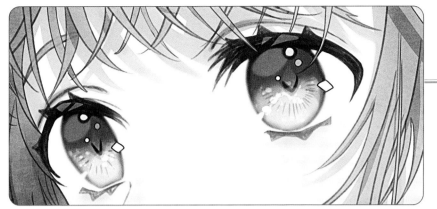

윤곽이 있는 동공+
방사선 모양의 홍채

동공의 윤곽에 테두리 선을 긋고 방사선 모양의 홍채를 그리면 보는 이의 시선이 한곳으로 쏠리지 않고 전체적으로 퍼지게 된다. 방사선 모양의 홍채로 반짝이는 눈동자에 섬세함을 더했다.

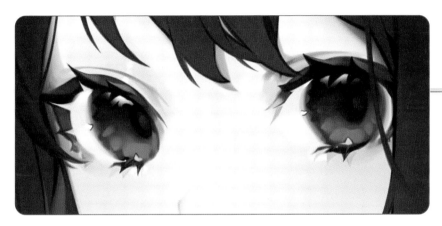

바퀴 모양의 동공+
그물 모양의 홍채

동공 가운데 홍채 색을 얹고 홍채를 그물 모양으로 그렸다. 전체적으로 어두운 컬러링이며, 동공의 검은 부분을 명확하게 그려 강약을 준다. 홍채를 굵고 흐리게 그리면 윤기 나는 눈동자를 표현할 수 있다.

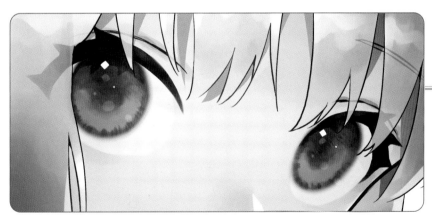

흐린 동공+
그라데이션을 넣은 홍채

동공을 전체적으로 흐리게 하고 홍채를 그라데이션 형태로 그렸다. 강한 색을 피하면, 여러 색이 배합된 눈동자의 색감을 더 자세히 들여다볼 수 있다. 눈동자 색깔에 포인트를 줄 때 유용한 방법이다.

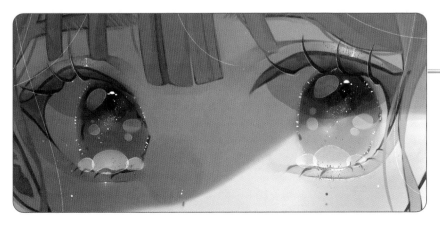

시선을 위로 향한 동공+
빛이 반사된 홍채

눈동자 위쪽에서 내려오는 그림자와 동공을 합쳤다. 빛이 반사되는 느낌으로 홍채를 그리면 동화 속 주인공 같은 몽환적 발광감을 낼 수 있다. 이처럼 동공의 묘사가 생략되는 경우엔 연한 컬러링이 연출하는 포근한 느낌이 한층 더 살아난다.

색감에 따른 분위기

캐릭터의 분위기는 눈동자의 색에 따라 매우 다양하게 변화한다.

 ## 색이 지닌 고유의 느낌

캐릭터에 있어 눈동자의 모양과 색이 갖는 의미는 매우 크다. 차가운 계열의 색은 쿨함이나 지적 능력, 따뜻한 계열의 색은 포근함이나 강렬함 등을 나타낸다. 각각의 색이 가진 이미지의 차이를 확인해 보자.

 ### 파란색 계열의 눈동자 차가운 계열의 푸른 눈동자는 조용하고 청렴한 인상을 준다. `지적 능력` `쿨함`

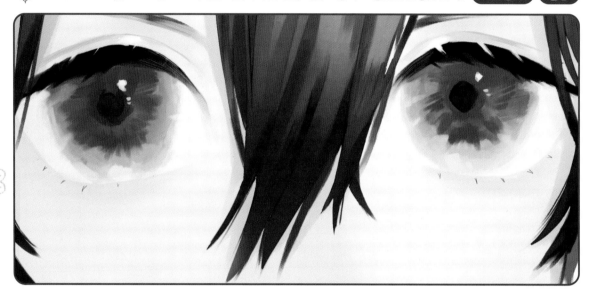

녹색 계열의 눈동자 청색과 황색의 중간인 녹색은 상냥한 느낌을 준다. `온화함` `상냥함`

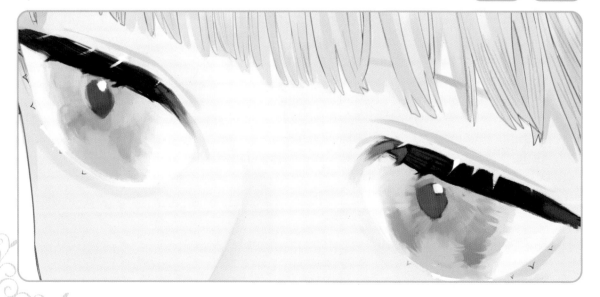

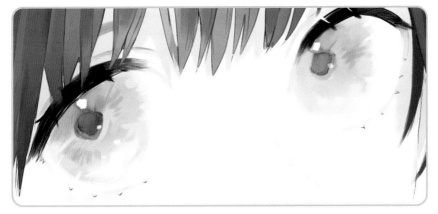

금색 계열의 눈동자

황색 또는 금빛 눈동자다. 호박 (보석)이나 늑대의 눈이라고도 부른다.

화려함

야성적

녹갈색의 눈동자

갈색과 녹색 사이의 색이다. 노란색을 섞는 경우도 있으며, 다양한 색의 변화가 섬세하게 일어난다.

자연스러움

차분함

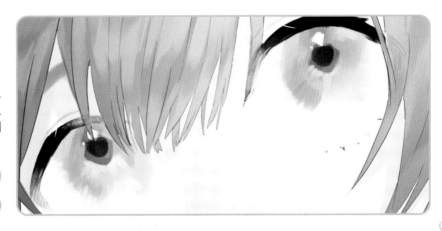

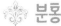

붉은 눈동자

현실에서는 알비노 등에서 볼 수 있는 붉은 눈동자이며, 강한 인상을 준다.

신비로움

열정적

분홍색 눈동자

여성스러운 느낌을 주는 분홍색 눈동자다. 부드러운 인상을 준다.

부드러움

따뜻함

색의 효과

소프트웨어의 사용법과 기능을 확인한 후 일러스트에 활용해 보자.

✦ 명도 · 채도

색에는 명도와 채도가 존재한다. 이 책에서 다루는 일러스트 소프트웨어에서는 명도 · 채도의 조정 기능이 포함되어 있다.

명도는 일러스트의 밝기를 나타내며, 수치가 높아질수록 전체적인 색조가 흰색에 가까워지고 수치가 낮아질수록 검은색에 가까워진다.

채도는 일러스트의 선명도를 나타내며, 수치가 올라가면 색조가 강해지고 수치가 낮아지면 흑백에 가까워진다.

✦ 색조

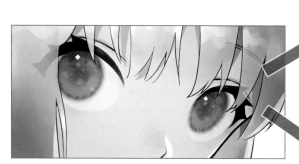

일러스트의 채도나 콘트라스트를 건드리지 않고도 색조를 바꿀 수 있다. 바를 좌우로 움직이면 레이어의 색조 또한 다양하게 변화한다. 이 책에서는 컬러 베리에이션에 주로 사용된다.

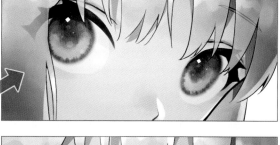

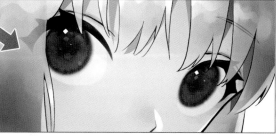

✦ 합성 모드

합성 모드는 각 레이어를 일러스트에 반영할 때 사용한다. 다른 모드를 사용함으로써 반영 상태를 변경할 수 있다.
합성 모드에는 다양한 효과가 있으며, 묘사한 내용의 색조나 범위를 유지하면서 일러스트의 밝기를 조정할 수 있다.
여기에서는 두 가지 모드에 대해 설명한다.

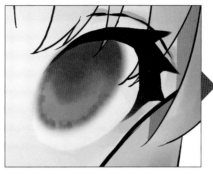 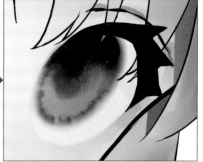

오버레이

일러스트의 콘트라스트를 뚜렷하게
하고, 색감을 추가할 수 있는 합성 모
드다. 또한 밝은 색의 채도와 명도를
높여 주고 어두운 색은 채도와 명도를
낮춰 준다.

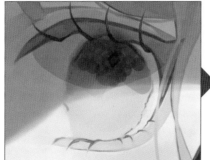 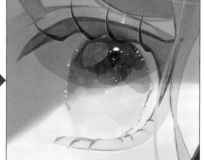

더하기(발광)

묘사 부분의 일러스트 명도를 밝게 하
는 합성 모드다. 묘사한 부분을 남기
면서 부분적으로 밝게 할 수 있기 때
문에 주로 발광을 표현하는 데 사용
한다.

✦ 명암의 대비

❖ 명암의 대비

일러스트의 채도나 콘트라스트를 건드리지
않고도 색조를 바꿀 수 있다. 바를 좌우로
움직이면 레이어의 색조 또한 다양하게 변
화한다. 이 책에서는 컬러 베리에이션에 주
로 사용된다.

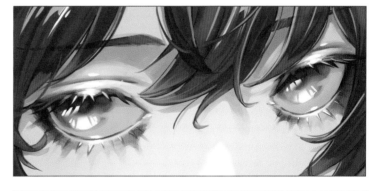

❖ 색조의 대비

오른쪽 일러스트는 청색 바탕의 눈동자이
며, 황색에 가까운 녹색과 분홍색이 섞여 있
다. 푸른색 계열이 아니라 노란색이나 붉은
색 등의 구별되는 색을 배열함으로써 색감
의 선명도나 다채로움을 연출할 수 있다.

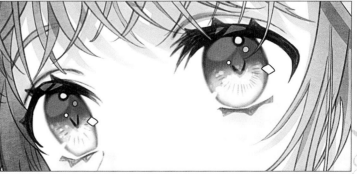

column �֍ 윤곽의 형태

눈동자를 그리는 데엔 여러 가지 표현 방법이 있다. 여자, 남자, 어른, 아이 등 연령이나 성별에 따리 윤곽에 큰 차이가 생기는데 이 칼럼에서는 캐릭터에 맞는 윤곽의 형태 중 일부를 다룬다.

�֍ 변형된 타입

변형이 많이 된 눈이다. 세로의 길이가 전체적으로 길고, 위아래로 분리된 눈의 윤곽과 큰 눈동자가 특징이다. 어린 인상을 주며 귀여운 아이돌 캐릭터나 소녀 만화 계열에 적합한 눈동자 형태다.

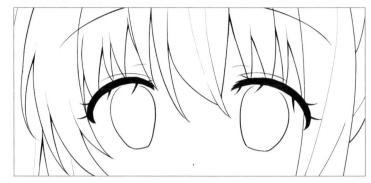

✖ 가로로 길게 변형된 타입

눈동자의 세로 길이가 언뜻 길어 보일 수 있으나 윤곽을 포함한 길이는 가로가 더 길다. 윤곽이 상하로 분리된 변형 눈동자 중 실제 눈농자와 실루엣이 가장 비슷한 타입이기에 지나치게 만화적이지는 않다. 큰 눈동자가 매력적이며 그러한 매력을 뽐낼 수 있는, 매우 다양한 장면에서 사용된다.

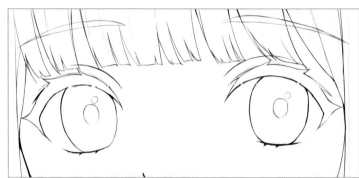

✖ 가로로 긴 타입

눈동자의 크기가 비교적 작고 윤곽 자체도 가로로 길어 실제 눈동자의 실루엣과 비슷하다. 쿨한 캐릭터나 중성적인 소년 캐릭터 묘사에 주로 사용되며, 위아래 윤곽을 완전히 연결하지 않는 등 기본적인 변형은 어느 정도 가미된 디자인이라고 볼 수 있다.

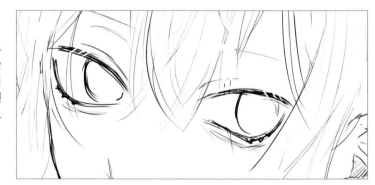

✖ 사실적으로 묘사된 타입

위아래 윤곽이 아몬드 형태로 연결되어 역시 실제 눈동자 실루엣과 닮은 모습이다. 눈동자는 둥글며 눈구석이나 눈꼬리, 애굣살 등 세세한 부분을 그려 넣으면 섹시한 인상을 줄 수 있다. 남자 캐릭터나 성숙한 캐릭터에 잘 어울린다.

반짝이는 눈동자 그리기

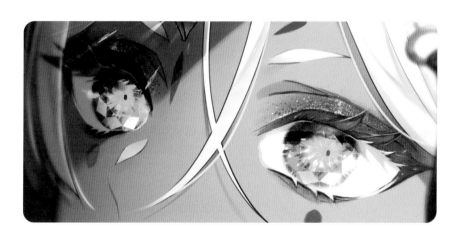

큰 눈동자, 작은 눈동자, 글썽이는 눈동자 등
현실에서 볼 수 있는 눈동자부터
보석 같은 눈동자, 무지개색으로 빛나는 눈동자 등
상상 속의 눈동자까지,
'눈동자 그리기'의 다양한 방법을 설명한다.

소녀다운 눈동자 그리기

작가 ✿ 오히사시부리(Ohisashiburi) · 사용 소프트웨어 ✿ SAI

✿ 일러스트 포인트

눈동자에 맞게 머리색과 표정에 변화를 더해 3종류의 바리에이션을 고안(27쪽, 29쪽 참조)했다. 색조에 따라 분위기가 크게 달라진다.

✿ 컬러 베리에이션

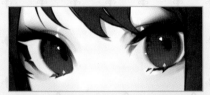

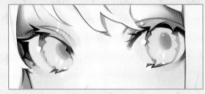

밑색 칠하기

[연필(Pencil)] 툴을 사용하여 기본이 되는 눈동자, 피부, 머리카락의 밑바탕을 대략적으로 칠한다. 폴더와 레이어를 만들어 부위별로 나누면 편리하다. 밑그림 등은 하나의 폴더에 정리한다. 머리카락 폴더는 만들어 놓았지만 내용물은 아직 한 장뿐이다.

밑그림 등이 정리되어 있다.

머리카락 레이어
폴더로 되어 있지만
내용물은 한 장밖에 없다.

눈 레이어

피부 레이어

먼저 피부 채색부터 진행한다. '피부' 레이어에 직접 그림자를
그린다.
[에어브러시(AirBrush)]를 사용하여 주황색, 분홍색(두 가지) 계
열의 볼터치를 넣어 준다.
[연필(Pencil)] 툴을 사용해 목 부분 등의 그림자를 두 겹(밝은
색과 약간 칙칙한 색)으로 칠한다.

 #f2bfbe #f4d4ba

#b77b7a #8a5b5c

머리카락 그리기

머리카락 역시 얼굴 생김새를 꾸며주는 중요한 부위이다. 촉촉
한 눈동자와의 조화를 위해 그라데이션을 주어 연한 질감을 표
현한다.

밑바탕을 칠해놓은 머리 위에 [에어브러시(AirBrush)] 툴을 사
용하여 그라데이션을 넣는다.
색은 진회색, 연회색, 푸른빛이 도는 연회색, 이렇게 3가지 색
을 사용한다.
상·하 한가운데를 진회색으로 칠한다. 머리 윗부분은 연회색,
머리카락 끝은 푸른빛이 도는 연회색으로 칠해, 3가지 색의 그
라데이션을 만든다.

#5c544e #333130 #645e74

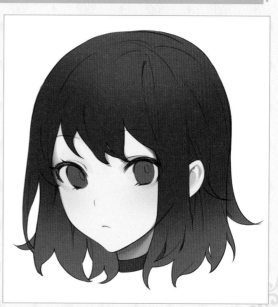

머리카락 흐름 만들기

그라데이션을 칠한 후에는 가운데 부위에 칠한 색(#333130)보다 좀 더 진한 색을 사용하여 머리카락에 흐름을 그려 넣는다.

피부색과 어울리게 하기

[에어브러시(AirBrush)]를 사용하여 피부와 겹치는 머리카락 끝부분에 피부색(#dea6a2)을 연하게 칠해 넣는다. 경계 부분의 이질감이 줄어든다.
색칠하는 데 방해가 되는 선화를 [지우개(Eraser)] 혹은 [투과 브러시]로 지우고 머리카락을 칠해 넣는다.

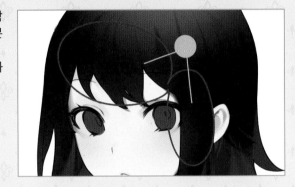

 #dea6a2

피부에 머리카락 그림자 만들기

머리카락 채색이 어느 정도 끝나면 피부의 그늘지는 부분을 칠한다. 머리카락 색으로 연하게 칠하면 그림자를 만들기 쉽다.
전체적인 상태를 확인하면서 피부나 머리카락에 하이라이트, 그림자 등을 추가한다.

 # 눈동자 그리기

이제 본격적으로 눈동자를 칠해 보도록 하자. 세세한 부분을 놓치지 않는다면 보석처럼 매력적인 눈동자를 표현할 수 있다.

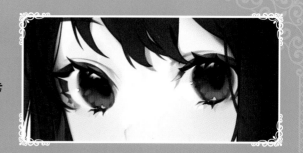

동공, 속눈썹, 눈썹, 쌍꺼풀 모양 다듬기

'눈' 레이어에 [연필(Pencil)] 툴로 직접 그려 넣는다. 검은자위 위쪽에 짙은 그라데이션을 넣고 동공은 검은색으로 빈틈없이 칠한다.

선화보다 위에 새로운 '눈·두껍게 칠하기' 레이어를 만들고 속눈썹, 눈썹, 쌍꺼풀 등의 모양을 다듬는다. 눈구석, 눈꼬리 쪽의 속눈썹 끝에 주황색 계열의 그라데이션을 넣어 주위와 어울리게 한다.

 #181819 #d19894

 #6e5957

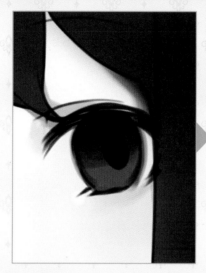

입체감 살리기

검은자위의 가장자리와 동공을 흐리게 칠하고, 입체감 표현을 위해 속눈썹은 두껍게 칠한다.
흐리기를 할 때는 되도록 흐리기 할 대상과 가까운 색을 사용하고 과하지 않게 표현한다.

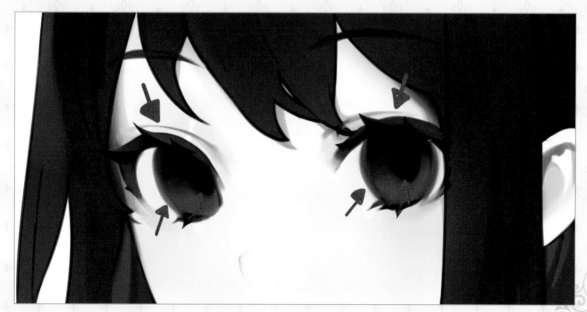

롱채 그리기와 눈동자 색 입히기

1 검은자위 가장자리에 추가로 톱니 모양 같은 들쭉날쭉한 선을 그린다. 이것은 홍채를 만화적으로 변형시켜 눈동자를 보석처럼 표현한 것이다. 속눈썹과 흰자위의 경계선 역시 톱니 모양으로 그려 인상적인 눈동자를 만들었다.

2 검은자위 아래쪽에는 다른 색을 넣었다. 이 일러스트에서는 보라색(#be9fc9)을 사용했지만 자신이 좋아하는 색을 넣어 다양하게 표현할 수도 있다.

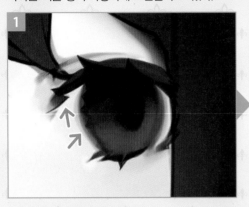

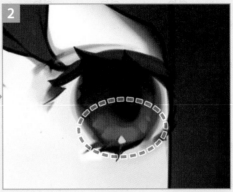

 #be9fc9

하이라이트 넣기

'눈·두껍게 칠하기' 레이어 위에 새로운 '하이라이트' 레이어를 만들고 눈동자의 윗부분에 흰색을 칠한다.
속눈썹의 그림자나 눈에 비친 주변 풍경 등을 의식해 [지우개(Eraser)] 등으로 깎아낸 다음 [에어브러시(AirBrush)]로 하이라이트를 옅게 해서 주위와 어울리게 한다.

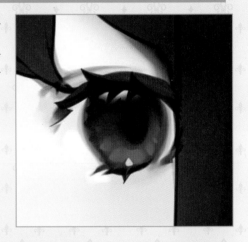

레이어 합치기

흰자위와 검은자위의 경계선 위에 하이라이트와 속눈썹 그림자를 그린다. 세세한 부분까지 그려 넣은 다음 레이어를 합쳐 마무리 단계로 넘어간다.

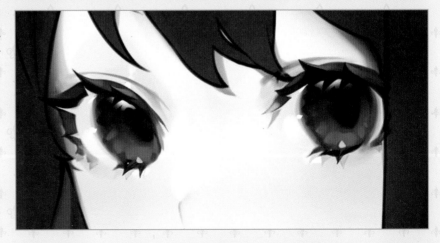

마무리

전체적인 인상을 다듬는 마무리 작업을 한다. 디테일한 부분을 그려 넣거나 밝기 등을 조정해 일러스트의 퀄리티를 높인다.

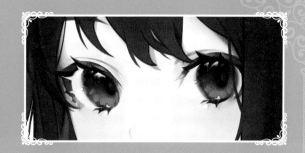

세세한 부분 다듬기

레이어를 합친 뒤 덜 칠한 곳이나 간략한 선화 등을 적절하게 다듬고 필요에 따라 수정, 혹은 삭제한다. [에어브러시(AirBrush)]를 사용해 머리카락에 하이라이트를 추가한다. 그레이(#9494)가 무난하다.

 #949494

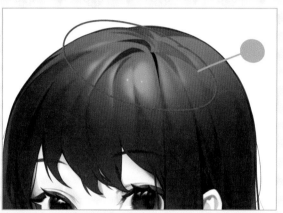

오버레이로 밝기 조정

레이어를 합친 일러스트 위에 새로운 레이어를 만들고 [오버레이(Overlay)]를 통해 밝기를 조정하여 완성한다.
[오버레이(Overlay)]에 사용된 색과 [오버레이(Overlay)]에서 조정한 부분은 그림을 참고하자.

 #be9fc9　　 #efaf8d　　 #c6d2e9

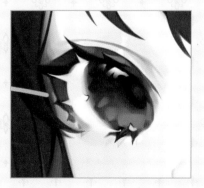

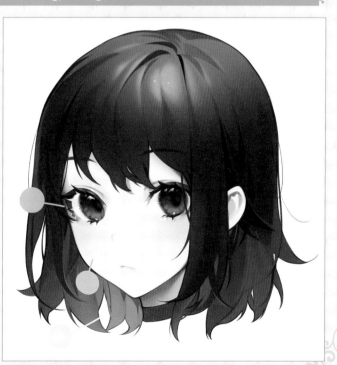

 # 컬러 베리에이션 ①

진홍색 눈동자

빨간 눈동자는 캐릭터의 인상을 강하게 한다. 이 컬러 베리에이션은 단순히 눈동자 색을 바꾸는 것 외에도 아이섀도 추가, 입가 그리기, 머리 색 변경 등을 통해 일러스트 전체의 인상을 완전히 새롭게 바꾸었다.

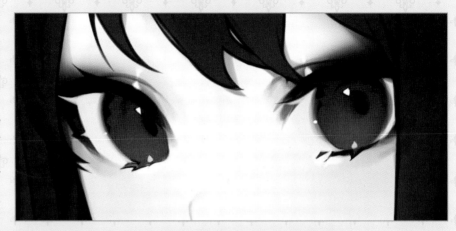

눈동자 밑바탕 칠하기

'피부' 레이어와 '머리카락' 레이어는 앞에서 사용한 검은자위의 일러스트를 그대로 사용한다. '피부' 레이어 위에 새로운 '눈(빨강)' 레이어를 만들어 눈동자와 아이섀도의 밑바탕을 칠한다. 사용한 색은 아래의 그림과 같다.

 #ffa167

 #ff054b

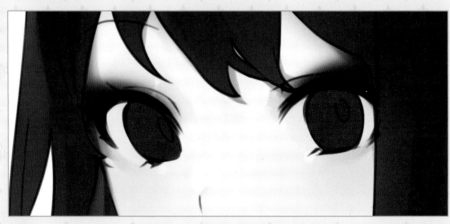

그려 넣기로 눈동자 모양 변화시키기

앞에서 그린 검은자위 일러스트와 마찬가지로, '선화' 레이어 위에 새로운 '눈·두껍게 칠하기' 레이어를 만든다. 속눈썹이나 애굣살, 눈꺼풀 등의 모양을 다듬어 눈동자를 갈고리 모양으로 바꾼다. 여기도 스포이트로 가까운 색을 추출하면서 두껍게 칠한다. 안쪽 속눈썹을 그려 넣고, 눈의 가장자리와 동공을 검게 칠한 뒤 눈의 가장자리는 회색으로 약간 흐린다. 이때 삐쭉삐쭉한 선은 느낌만 살린다.

하이라이트 넣기

앞에서 그린 검은자위 일러스트에 비해 하이라이트의 비중이 적다. 세세한 부분의 의도적 생략은 강하고 깊은 인상을 줄 수 있다.
눈동자를 다 그렸으면 다시 새로운 '하이라이트' 레이어를 만들어 동공 위나 눈동자 아래, 눈꺼풀, 애굣살에 하이라이트를 살짝 넣는다. 말 그대로 '살짝' 넣었을 때 포인트를 줄 수 있다.

오버레이로 선명도 높이기

새로운 [오버레이(Overlay)] 레이어를 만들고, [오버레이(Overlay)] 기능을 사용하여 눈동자 아래쪽 반을 선명한 색으로 바꾼다. 마찬가지로 새로운 [곱하기(Multiply)] 레이어를 만들어 아이섀도의 색을 짙게 한다.

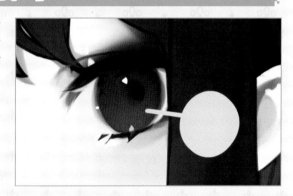

 #ffceb7

마무리

앞에서 그린 검은자위 일러스트처럼 레이어를 합친 후 세세한 부분을 다듬어 완성한다.
[오버레이(Overlay)]로 머리카락 끝부분의 색을 빨간색(#ff001f)으로 바꾸면 캐릭터 인상이 훨씬 강해진다.

 #ff001f

컬러 베리에이션 ②

색이 연한 푸른 눈동자

얼음처럼 색이 연한 파란색 눈동자다. 머리색도 희게 했다. 자연스러우면서도 부드러운 느낌의 투명감 있는 캐릭터로 설정했다.

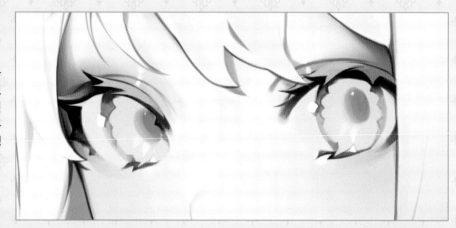

눈동자 밑바탕 칠하기 · 머리색 칠하기

검은자위 일러스트에서 '피부' 레이어만 사용했다. '피부' 레이어 위에 새로운 '머리(파랑)' 레이어와 '눈(파랑)' 레이어를 만들어 밑색을 칠한다. '눈(피랑)' 레이어에는 푸른 아이섀도를 넣고 '머리' 레이어에는 그림자를 넣는다. 머리카락 끝의 그림자 색을 푸른빛으로 연하게 칠하고 선화의 색도 엷게 한다.

 #abccea #f2e7d5 #ad949d

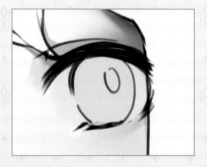

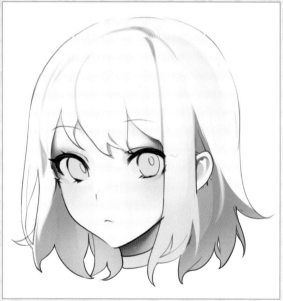

눈동자 칠하기

'눈(파랑)' 레이어로 눈동자를 칠한다. 눈동자 색이 연하기 때문에 동공도 비교적 연한 색으로 그렸다. 검은자위 밑바탕에 회색을 넣어 투명감을 표현했다.

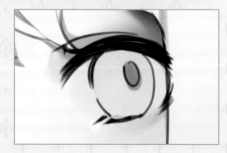

눈동자의 세부적 표현

속눈썹, 쌍꺼풀 등에서 스포이트로 추출한 색을 덧칠하고 조화롭게 다듬어 나간다. 또한 앞에서 그린 것과 같이 톱니 모양을 미세하게 그려 준다.

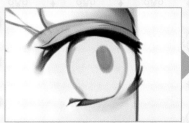
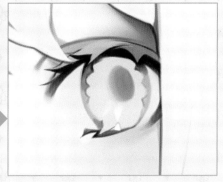

하이라이트 넣기

합친 그림에서 투박한 부분을 다듬는다. '하이라이트' 레이어를 만들어 머리카락, 눈동자, 눈꺼풀, 애굣살에 하이라이트를 넣는다. [에어브러시(AirBrush)]로 머리카락에 엔젤링 형태의 부드러운 하이라이트 테두리를 그린다. 자연스럽게 토막을 내고 각각의 토막을 둥글게 다듬어 준다(왼쪽 아래).

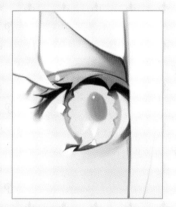

마무리

[오버레이(Overlay)] 레이어로 일러스트 전체를 밝게 해 완성한다.

 #a6abff #ff9d9d

 #7a9eff #87bfd1

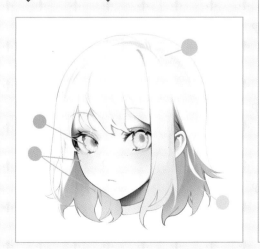
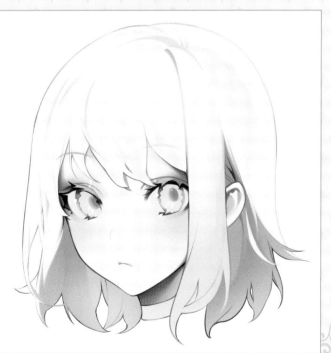

역광 눈동자 그리기

작가 ✦ 네코지시(Necojishi) · 사용 소프트웨어 ✦ CLIP STUDIO

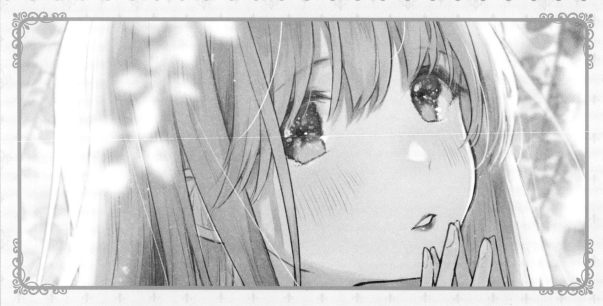

작가 코멘트 ✦ 역광이 부드러운 빛과 영롱하게 빛나는 붉은 **눈동자**를 포인트로 그렸다.

꽃 배경 그리기

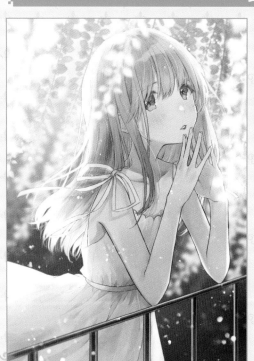

먼저 배경 그리기에 대해 간략히 설명한다.

1️⃣ 대략적인 꽃의 형태를 그린 후에 세부적으로 묘사한다.

2️⃣ 그린 꽃을 복사한다. 꽃의 크기, 방향 등을 바꾸고 자연스럽게 배치한다.

3️⃣ 뒤쪽에도 꽃을 만들어 원근감을 표현한다. 메인으로 드러나는 꽃과 크기나 위치를 다르게 해야 자연스러운 연출이 가능해진다.

4️⃣ 인물 앞에 꽃을 배치하면 원금감이 한층 살아난다.

5️⃣ 인물보다 뒤쪽에 있는 꽃과 앞쪽에 있는 꽃을 모두 흐리게 한다. 인물과의 거리가 먼 꽃일수록 흐린 효과를 주어 원근감을 최대치로 높인다.

선화 그리기

1 러프의 불투명도를 낮추고, **2** [연필R]로 그린다. 몸통·머리카락·볼의 붉기·배경 등으로 레이어를 나누고 이번에는 얼굴·몸·손등·머리카락·볼의 붉기·펜스로 레이어를 나눈다.

▲ 선화의 브러시 설정

▲ 레이어 구조

미리 준비하기

부위별로 색 구분을 한다. [G펜]으로 선화의 테두리를 둘러싸고 [채우기]로 색을 칠한다. 이번에는 피부·옷·펜스·눈동자·흰자위·머리카락으로 폴더를 구분하여 색 분류를 했다. 색의 조화를 위해 [연필R]로 흰자위의 가장자리를 피부색과 어울리게 칠한다.

▲ 브러시 설정

 #d1aaa5 #e097a0

 #fff7ec

▶ 구분하기 쉽게 흰자위 가장자리를 진한 분홍색으로 칠했다.

▲ 레이어 구조

피부·머리 그리기

수채붓을 사용한다. 일러스트 특유의 부드럽고 상냥한 분위기를 살리면서 채색해 나간다.

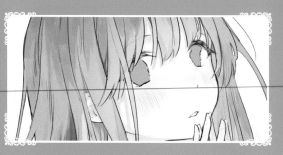

피부 칠하기 ①

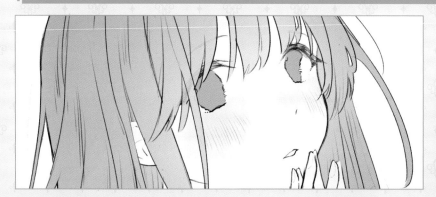

표준 레이어로 [클리핑]하고 [에어브러시(부드러움)]로 피부에 붉은 기를 넣는다.

◀ 에어브러시 설정

피부 칠하기 ②

[곱하기] 레이어로 [클리핑]한다. [붓(수채 경계)]을 사용해 피부의 그림자 부분을 칠한다. 레이어를 [투명 픽셀 잠금]하고 [에어브러시(부드러움)]로 그림자 안쪽에는 차가운 느낌의 색을, 그림자 바깥쪽에는 따뜻한 느낌의 색을 칠한다. 그림자에 어느 정도 깊이감이 생기면 표준 레이어로 [클리핑]하고, [G펜(연함)]과 [연필R]을 사용해 그림자를 다듬는다.

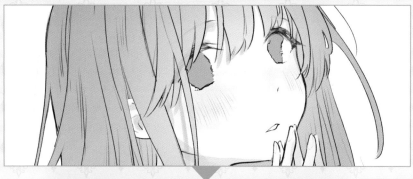

▲ 붓 설정

▲ 브러시 설정

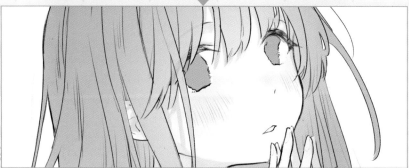

머리 칠하기 ①

표준 레이어로 [클리핑]하
고 [에어 브러시(부드러움)]
로 입체감을 낸다. 머리카
락이 피부와 겹치는 부분에
는 피부색을 살짝 넣어 투
명감을 표현한다.

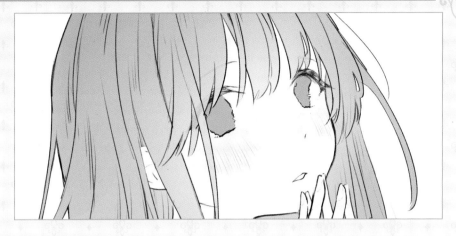

머리 칠하기 ②

1 표준 레이어로 [클리핑]하고 [붓(수채 경계)]을 사용하여 뒷머리를 연보라색으로 칠한다.
2 [곱하기] 레이어로 [클리핑]하고 동일한 붓으로 위쪽 머리카락의 그림자를 대략적으로 그린다.

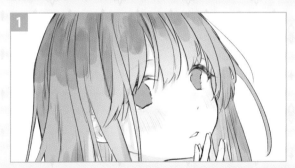

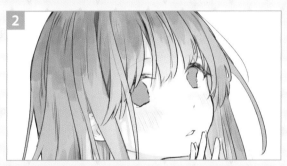

머리 칠하기 ③

레이어의 '투명 픽셀 잠금'을 누르고 [에어브러시(부드러움)]로 일러스트 왼쪽 윗부분의 그
림자에 따뜻한 느낌의 색을 더한다. 표준 레이어로 [클리핑]한 후, [G펜(연함)], [연필R], [오
일 파스텔], [수채S]로 그림자를 다듬는다.

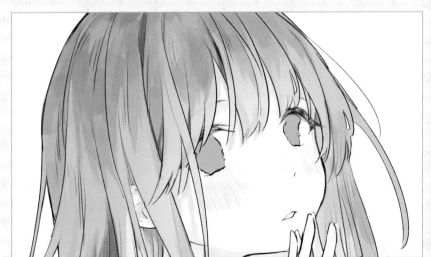

▲ 오일 파스텔 설정

▲ 수채 펜 설정

눈동자 그리기

빛과 그림자를 겹쳐, 반짝이고 투명감 있는 눈동자를 그려 보자.

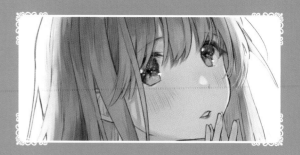

눈동자 밑바탕 만들기

밑바탕에 색을 넣는다. 표준 레이어로 [클리핑]하고, [에어브러시(부드러움)]를 사용해 그라데이션을 넣는다.

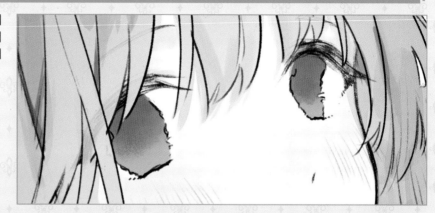

검은자위 그리기

1 합성 모드는 [곱하기], 불투명도는 80%로 설정한 레이어로 [클리핑]한다. [G펜(연함)]을 사용해 검은자위를 그린다.
2 다시 동일한 설정과 [G펜(연함)]으로 그림자를 그린다.

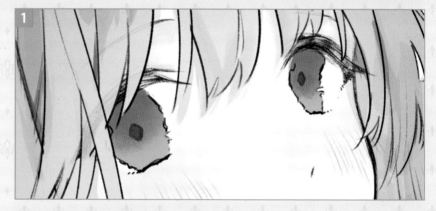

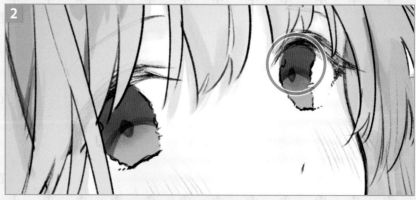

눈동자 광택 내기

[스크린] 레이어로 [클리핑]하고 [수채S]를 사용해 눈동자에 촉촉한 느낌을 추가한다. 불투명도를 66%로 낮춰 색을 조절한다. [스크린] 레이어로 [클리핑]하고 [수채S]로 눈동자의 볼륨감을 표현한 후에 불투명도를 30%로 낮춰 색을 조절한다.

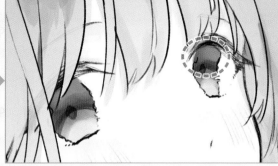

빛 추가

[스크린] 레이어로 [클리핑]하고 [G펜], [수채S]로 눈동자에 반짝임을 넣는다. 먼저 [G펜]으로 반짝임을 넣은 후, [수채S]로 약간 번지게 한다. 무지개색으로 그리면 눈동자의 색감이 다채롭고 또렷해진다. 불투명도를 눈동자에 어울리는 농도인 70%로 설정한다.

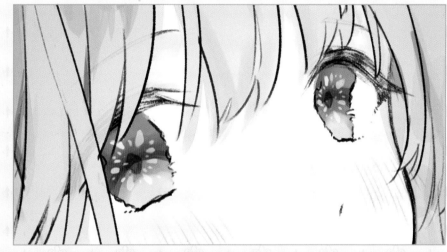

그림자 넣기

눈동자와 흰자위를 넣고 전체적인 눈의 그림자를 그린다. 폴더 위를 [곱하기] 레이어로 [클리핑]하고 [수채S]를 사용한다. 그림자가 어느 정도 완성되면 [투명 픽셀 잠금]을 설정하고 [에어브러시(부드러움)]로 그림자의 윗부분을 차가운 느낌의 색으로, 아랫부분을 따뜻한 느낌의 색으로 터치해 색의 미묘한 차이를 준다.

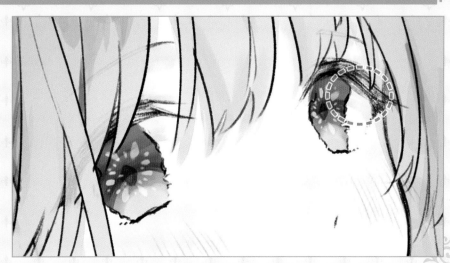

역광 그려 넣기

1 색을 칠한 레이어들을 하나의 폴더에 정리한다. [곱하기] 레이어로 [클리핑]하여 전체를 연보라색(그림자)으로 칠한다. 그림자 색에 변화를 주기 위해 [에어브러시(부드러움)]로 위쪽에는 밝고 따듯한 느낌의 색을, 아래쪽에는 어둡고 치가운 느낌의 색을 더했다.
2 [스크린] 레이어로 [클리핑]하고 [오일 파스텔]을 사용하여 역광을 추가해 넣는다.
3 선화 위를 표준 레이어로 [클리핑]하여 선화의 색을 바꾼다. 빛이 닿는 부분의 피부는 약간 붉은 기가 돌게 칠한다.

point
역광은 희미하게 묘사한다

눈동자 그려 넣기

눈동자 윤곽과 흰자위가 조화를 이루도록 그린다. 윤곽과 흰자위의 색을 스포이트로 추출하면서 [연필R]로 잘 어우러지게 칠한다. 속눈썹 역시 연한 색이므로 [연필R]로 선을 보탠다.

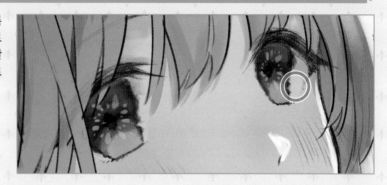

하이라이트 추가

1 표준 레이어로 [클리핑]하고 [G펜]으로 빛을 그린다. 하이라이트가 뜨지 않도록 [수채 지우개]로 살짝 색을 깎으면서 눈동자와 어울리는 하이라이트를 넣는다.
2 [스크린] 모드 불투명도가 77%인 레이어로 [클리핑]하고 [○ 공기감 오브 / 적음]으로 빛을 그려 넣는다.
3 합성 모드가 [소프트 라이트]인 레이어로 [클리핑]하여 [크리스탈 더스트 빛 브러시](CLIP STUDIO ASSET 콘텐츠 ID: 1746725)를 활용한 빛을 추가로 넣는다. 눈동자뿐만 아니라 흰자위에도 빛을 얹어 포인트를 준다.

▶ 브러시 설정

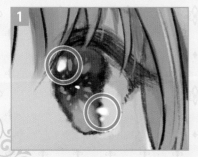 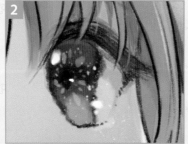

색조 보정 ①

먼저 [오버레이] 레이어를 만든다. [에어브러시(부드러움)]로 얼굴 부분을 주황색으로 부드럽게 칠하고 불투명도를 30%까지 낮춰 조정한다.

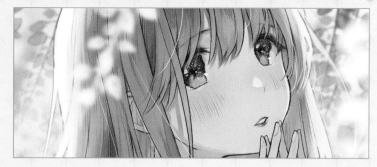

색조 보정 ②

표준 레이어 아래쪽에 [그라데이션(그리기 색에서 투명색)]으로 물색을 넣어 볼륨감을 준다. 불투명도를 36%까지 낮춰 조정한다. [스크린] 레이어 위쪽에 [그라데이션(그리기 색에서 투명색)]으로 분홍색을 넣어 가볍고 부드러운 빛의 느낌을 표현한다.

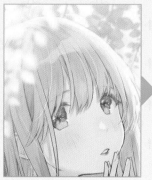
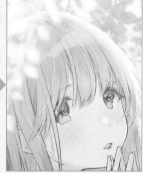

▲ 그라데이션 설정

마무리 ①

[○ 공기감 오브 / 적음], [◎ 공기감 오브 / 많음](CLIP STUDIO ASSET 콘텐츠 ID: 1740669)을 사용하여 표준 레이어에 흐린 초점의 구슬 모양을 그린다. 추가로 [소프트 라이트] 레이어에 [그라데이션(무지개)]을 사용하여 무지개색을 더해 준다.

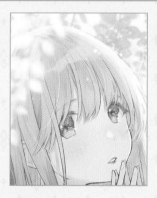

▲ 공기감 오브 설정　　　▲ 그라데이션 설정

마무리 ②

일러스트에 거친 느낌과 무게감을 더한다. 소재 → [모르타르]를 [오버레이]로 놓고 불투명도를 19%까지 내려 조정했다.

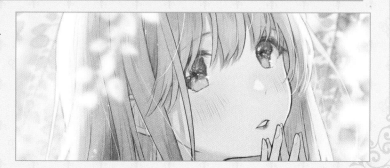

섬세한 눈동자 그리기

작가 ✦ 하즈키 도루(Hazuki Tohru) · 사용 소프트웨어 ✦ CLIP STUDIO

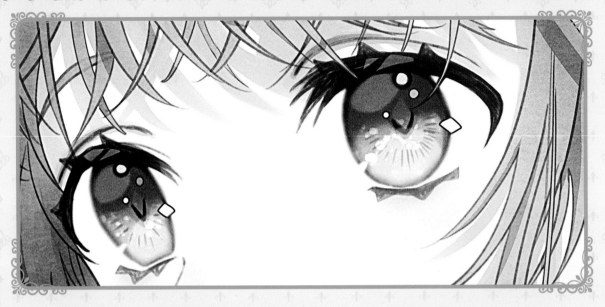

작가 코멘트 ✦ 촉촉하게 반짝이는 눈동자의 입체감을 의식하면서 귀여움이 부각되는 눈으로 그렸다.

✦ 컬러 베리에이션

러프 그리기

위에 선화를 그리기 쉽게끔 연하게 스케치한다. [레이어 속성]의 효과 [레이어 컬러]로 색을 바꾸면 깨끗이 베껴 그린 레이어와 혼동되지 않으므로 이 방법을 추천한다.

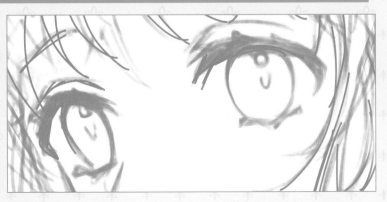

선화 그리기

러프 위에 새로운 '선화' 레이어를 만들고 작성한 [멀티 브러시]로 깨끗이 베껴 그린다.

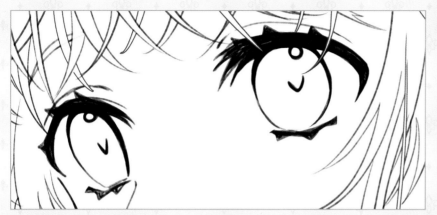

▲ 멀티 브러시 설정

선화 색 바꾸기

선의 색을 적갈색 계열로 변경하고, '선화' 레이어를 합성 모드 [선형 번]으로 한다.

 #845562

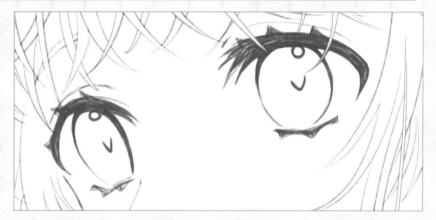

> point
> 선화 합성 모드 바꾸기

밑바탕 칠하기

'선화' 레이어 아래에 '눈'이나 '피부' 등의 레이어를 구분해서 만들고 밑색을 칠한다.
각 레이어는 [투명 픽셀 잠금]으로 설정한다.

◆ #8b7e68 ◇ #92ebd9
◇ #efecf3 ◆ #af8883

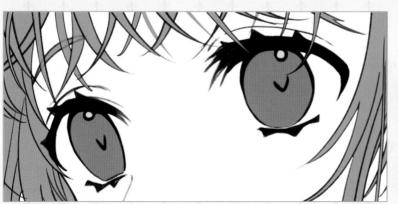

	100% 선형 번	🔒
	선화	
	100% 표준	🔒
	눈	
	100% 표준	🔒
	피부	
	100% 표준	🔒
	옷	
	100% 표준	🔒
	머리	

▲ 작성한 레이어 상태

피부 그리기

차가운 느낌의 색을 연하게 입혀, 칙칙하지 않고 투명감 있는
피부를 표현한다.

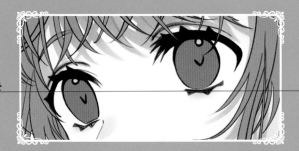

그림자 칠하기

표준 레이어의 [불투명 수채] 붓으로 음영 부분을 칠한다. 경도나 물감량을 칠하는 곳에 따라
구분해서 사용하면 굳이 다른 툴을 사용하지 않아도 되기에 편리하다. 피부의 투명감을 위해
[에어브러시]로 차가운 느낌의 색을 얹는데 검보라색에 가까울수록 잘 어울린다.

◇ #efecf3

◆ #c79da6

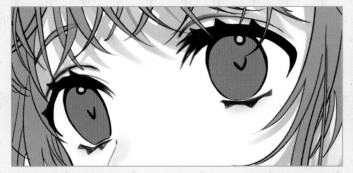

▲ 브러시 설정 예시

그림자 겹치기

새로운 레이어를 만들어 '피부' 레이어에
[클리핑]한다. 청록이나 붉은 계열의 색
을 다시 그림자 부분에 겹치고 합성 모드
[소프트 라이트]의 불투명도를 70%로 조
정한다.

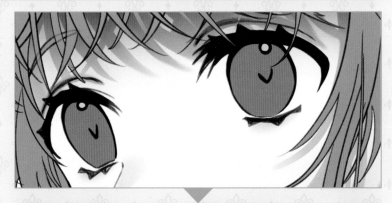

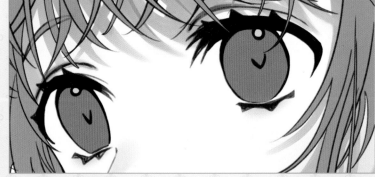

눈동자 그리기

빛의 다양한 형태와 색을 조합하여 빛나는 눈동자 그리기를 마무리한다. 빛이 많이 반사될수록 눈동자가 촉촉해진다.

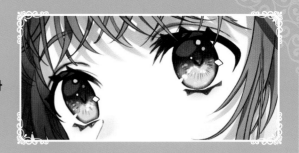

그림자 칠하기

1 새로운 레이어를 만들어 '눈' 레이어에 [클리핑]한다. 그 후 합성 모드 [소프트 라이트]로 그림자를 칠한다.
2 어두운 색으로 눈동자 윗부분의 반 정도를 채색하고, 아랫부분에는 홍채를 그린다. 좀 더 짙고 어두운색을 겹쳐 가며 깊이감을 표현한다.

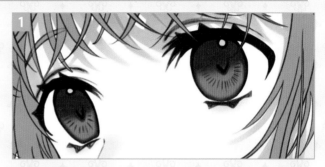

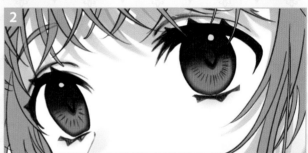

◆ #8b7e68 ◆ #4c3e2a

◆ #271d12

큰 빛 그리기

1 '선화' 레이어 위에 새로운 레이어를 만들어 빛을 그린다. 아이라인과 눈동자 윗부분에 푸른색 계열의 색을 넣고 아랫부분에는 갈색 계열의 색을 넣는다. **2** 합성 모드 [더하기(발광)]로 빛을 밝게 한다.

 #86b3bd #33477c 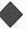 #824d3f

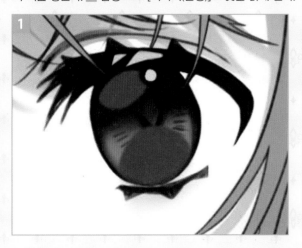

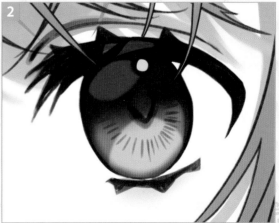

작은 빛 넣기

새로운 레이어에 다른 색의 작은 빛을 추가했다. [레이어 속성]의 [경계 효과]로 테두리 선을 그으면 작은 빛이 두드러진다.

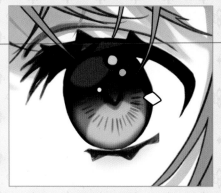

하이라이트 넣기

새로운 레이어를 추가해 다시 악센트로 하이라이트를 넣었다. 이 부분은 테두리 선을 긋지 않는다. 글썽이는 눈동자를 위해 빛의 반사를 세밀하게 묘사한다.

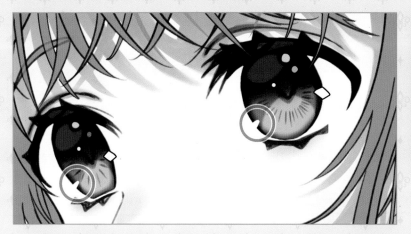

▲ 현재까지의 레이어 상태

반짝이는 느낌 더하기

'눈' 레이어에 새로운 레이어를 [클리핑]한다. 효과 브러시로 취향에 맞게 반짝임을 더해 준다. 합성 모드는 [발광 닷지]의 불투명도 50%로 설정했다.

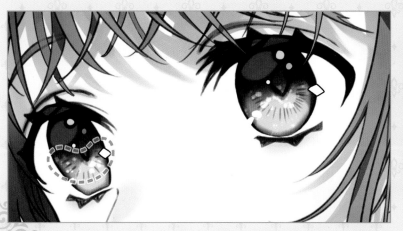

▲ 사용한 브러시

머리 그리기

빛이나 그림자의 '그려 넣기'와, 합성 모드를 바꾼 레이어를 겹쳐
촉촉한 질감을 표현한다.

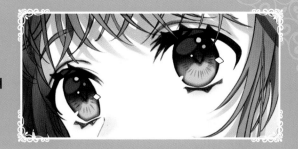

그림자 칠하기

1 '머리' 레이어에 새로운 레이어를 [클리핑]한다. 합성 모드 [소프
트 라이트] 70%로 [그라데이션]을 넣는다. 동일한 설정으로 레이어
를 겹치고 대략적인 그림자를 그려 [팔레트 나이프](CLIP STUDIO
ASSET 콘텐츠 ID: 1725274)나 [둥근 펜]으로 다듬는다.

빛이나 그림자로 질감 조정하기

2 '머리' 레이어에 [클리핑]하면서 빛이나 공기감을 더한다. [스크린]
20%의 [에어브러시]로 머리카락 끝부분과 안쪽을 칠한다.
3 '머리' 레이어를 모두 통합하여 정리하고 [곱하기]로 더 그려 넣
는다.
4 머리 전체의 색감을 다듬는다.

▲ 각 공정 레이어 상태

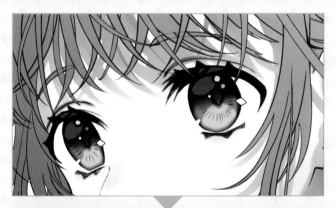

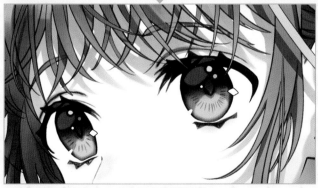

▲ 위: **1**의 공정인 상태　　아래: **4**까지 진행한 상태

마무리

색감이나 텍스처, 흐리기를 사용해 전체를 조화롭게 한다. 화면
에 거친 느낌과 번짐 효과를 연출하여 무심하면서도 혼탁한 분
위기를 만든다.

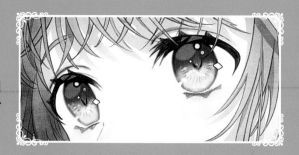

색감의 마무리 ①

1 '머리'와 '옷'을 통합하여 새로운 레이어를 [클리핑]하고 [수채
물감]에서 만든 오리지널 텍스처를 붙인다.
2 통합한 레이어를 복사하고 합성 모드를 [스크린]으로 한 다음
[톤 커브]를 활용해 RGB나 Blue를 원하는 색감으로 조정한다. 이
번에는 불투명도를 35%로 설정해서 기존의 그림과 잘 어울리게
했다.

색감의 마무리 ②

[스크린] 30%의 [그라데이션] → [소프트 라이트] 60%의 [펄린 노
이즈] → [소프트 라이트] 20%의 [그라데이션 맵핑] 등을 겹쳐 화
면의 색감에 통일감을 준다.

▲ 마무리 작업 중인 레이어

인물 마무리

마무리 작업 중 이상적인 얼굴색을 위해 [에어브러시]로 얼굴 주변을 따듯한 느낌의 색
으로 칠한다. 주변을 의도적으로 흐리게 하거나 어둡게 하면 인물이 더욱 두드러지며,
지나치게 밝아진 부분은 [소프트 라이트]로 명암을 조정한다. [언샤프 마스크]를 원하는
강도로 조절해 완성한다.

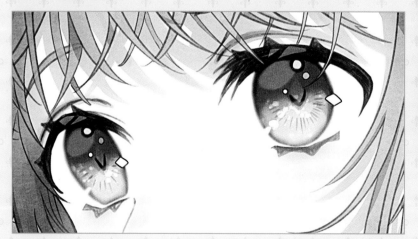

▲ 최종 상태의 레이어

컬러 베리에이션

컬러 베리에이션을 만든다. 완성된 통합 일러스트 위에 새로운 레이어를 만들어 합성 모드 [컬러]로 원하는 색을 넣는다. [컬러]일 경우 아래 레이어의 명도 값에는 변화가 없고, 겹친 레이어의 색조와 채도가 반영된다.

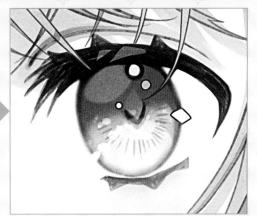

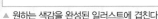

▲ 원하는 색감을 완성된 일러스트에 겹친다

푸른 눈동자

차가운 느낌의 눈동자 색은 상쾌한 느낌을 주기 때문에 선호도가 높다. 중간색인 녹색을 넣으면 지적이고 차분한 인상을 준다.

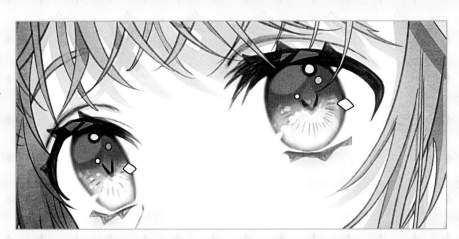

붉은 눈동자

활발한 인상을 주는 붉은 색은 보는 이들의 시선을 사로잡는다. 글썽이는 눈동자를 따뜻한 느낌의 색으로 칠하면 어리고 귀여운 이미지를 강조할 수 있다.

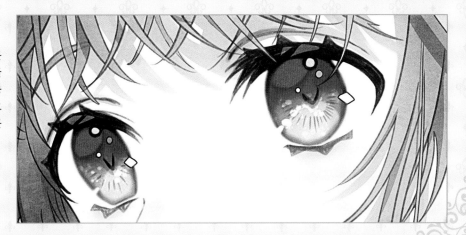

사탕 같은 눈동자 그리기

작가 ❀ 우사모치(Usamochi) · 사용 소프트웨어 ❀ CLIP STUDIO

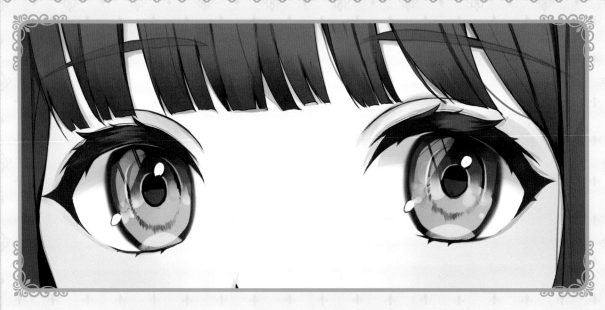

작가 코멘트 ✦ 반짝반짝 빛나는 사탕 같은 눈동자를 연상하며 그렸다.

❀ 컬러 베리에이션

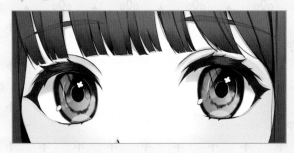 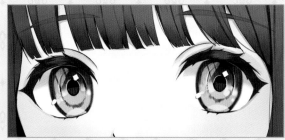

선화 설정

우선 [진한 연필]을 선택한다. 눈·눈썹의 '선화'와 '칠하기' 레이어의 결합을 위해 눈, 눈썹, 기타(눈 이외)로 나눈 레이어를 미리 만들어 놓는다.

▲ 선화 브러시 설정

▲ 파일 내 선화 폴더 작성

선화 그리기

눈·눈썹·기타(눈 이외)의 선화를 각각 다른 레이어에 그린다. 눈썹, 속눈썹은 선이 아니라 칠하기로 표현하기 때문에 윤곽을 그리고 선화 파일을 '참조 레이어'(등대 마크)로 설정한다.

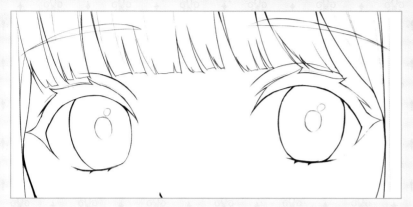

▲ 레이어 상태

밑바탕 칠하기

선화 파일 밑부분에 피부·머리·흰자위·눈동자·속눈썹 레이어를 만들어 각각 밑색을 칠한다. 이번에는 [채우기]로 채색했지만, 밑색 칠하기를 불투명도 100%로 하면 모든 브러시 툴로 색칠할 수 있다.

◆ #68afd7　　◆ #7c7076　　◆ #5e565a

◇ #ffffff　　◇ #ffefe5

▼ 밑바탕 레이어 구조

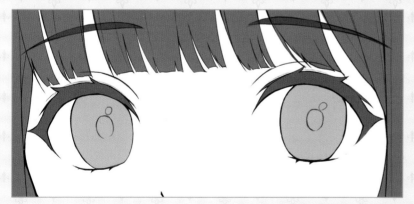

point 밑색 선택 방법

그림자와 하이라이트(명도의 명암), 강조색(채도가 높은 색)을 추가해 마무리할 것이므로 눈동자와 머리 밑색은 채도와 명도가 너무 강하지 않은 중간색으로 선택한다. 색의 높낮이 차이가 뚜렷한, 반짝이는 눈동자가 완성된다.

피부・머리 그리기

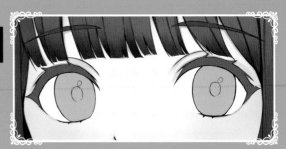

[수채]나 [에어브러시(부드러움)]를 사용하여 포근하고 부드러운 그라데이션을 그린다.

레이어 작성하기

피부의 밑색 칠하기 레이어 위에 표준 레이어를 추가하여 [클리핑]한다. 칠할 때는 반드시 밑색 칠하기로 레이어를 [클리핑]한다.

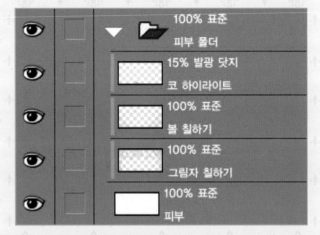

그림자 칠하기

[진한 수채]로 대략적인 채색을 하고 [연장 수채]로 늘려가듯 칠한다. 다른 부분을 칠할 때 역시 동일한 브러시 툴과 방법으로 칠한다.

 #ffefe5

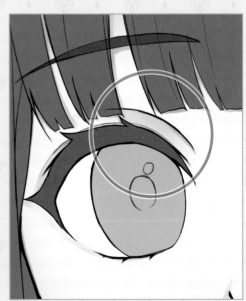

볼 칠하기

레이어를 추가해 [에어브러시(부드러움)]로 볼을 칠한다. 눈꼬리와 볼 사이의 약간 위쪽을 부드럽게 칠한다.

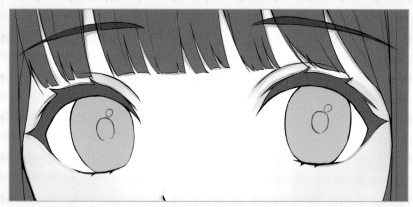

하이라이트 그리기

[발광 닷지] 레이어를 추가해 코에 하이라이트를 넣는다. 불투명도 100%는 빛이 너무 강하기 때문에 15%까지 낮춘다.

머리 칠하기

1 머리 밑색 칠하기 레이어 위에 [선형 번] 레이어를 추가해 [클리핑]한다.
2 그림자는 피부 칠할 때와 마찬가지로 [진한 수채]를 이용해 대략적으로 칠하고, 그 후 [연장 수채]로 늘려가듯 칠한다.

눈동자 그리기

바탕이 되는 명암을 그리고 하이라이트를 넣어 입체감을 연출
해 보자.

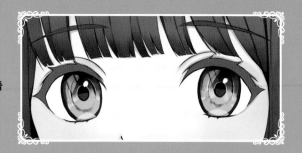

동공 그리기

눈동자 밑색 위에 [선형 번] 레이어를 추가해 [클리핑]한다. 그 후 눈동자 한가운
데에 동공을 그리고 동공을 감싸듯 홍채를 그린다.

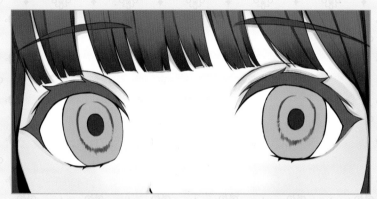

	100% 표준
	눈동자(검은자위) 폴더
	100% 표준
	하이라이트 2
	45% 표준
	윤기
	70% 표준
	색 추가 2
	100% 오버레이
	색 추가 1
	100% 발광 닷지
	반짝임
	100% 표준
	하이라이트 1
	100% 선형 번
	그림자 2
	100% 선형 번
	그림자 1
	100% 선형 번
	동공·홍채
	100% 표준
	눈동자(검은자위)

▲ 파일 내 선화 폴더 작성 (밑에서 두 번째)

그림자 겹치기

1 레이어 [선형 번]을 추가하
여 눈의 중심과 아래쪽 가장
자리에 그림자 1을 칠한다. 이
때 경계선을 [연장 수채]로 살
짝 흐리게 칠하면 자연스러워
진다.

2 합성 모드 [선형 번]으로 새
로운 레이어를 만들고 눈 바
깥쪽과 윗부분에 그림자 2를
칠한다.

	100% 선형 번
	그림자 2
	100% 선형 번
	그림자 1

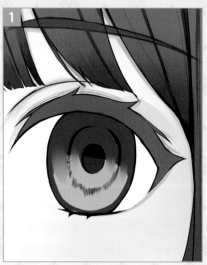

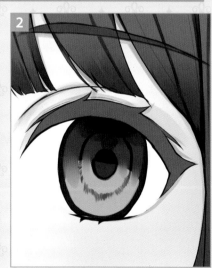

하이라이트 그리기

동공 · 홍채의 경계 부분에 하이라이트 1을 그린다. 표준 레이어로 눈동자 밑색을 칠했을 때와 같은 색을 사용한다.
하이라이트는 크게 넣지 않고, 그림자 있는 부분을 따라 살짝만 넣어야 표현하고자 하는 부분이 두드러진다.

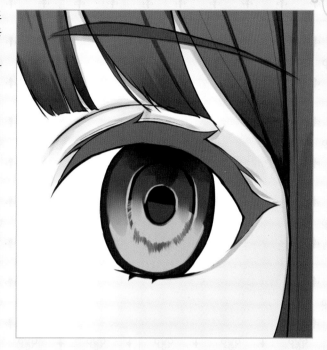

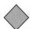 #68afd7

눈동자에 반짝임 넣기

[발광 닷지] 레이어를 추가해 눈동자에 반짝이는 묘화를 넣는다. [진한 수채] 브러시로 점을 그리듯 반짝임을 넣고 취향에 맞는 색을 선택한다. 따뜻한 계열의 색을 사용하면 색 정보량이 많아져 선명도를 높일 수 있다.

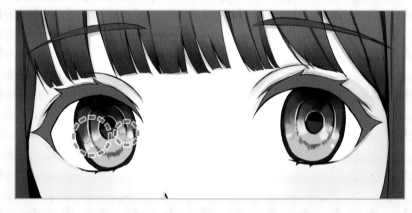

 #ffaf4c

색감 더하기

[오버레이(Overlay)] 레이어를 추가하고 [에어브러시(부드러움)]로 색을 더한다.

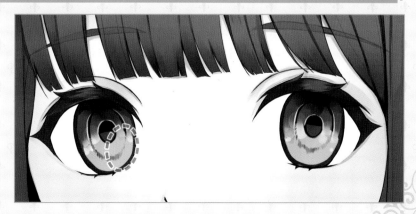

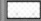 #2eff73

100% 오버레이
색 추가 1

강조색으로 선명도 높이기

'색 추가 2' 레이어를 추가해 눈 아래쪽에 색을 더하고 취향에 따라 불투명도를 낮춘다.

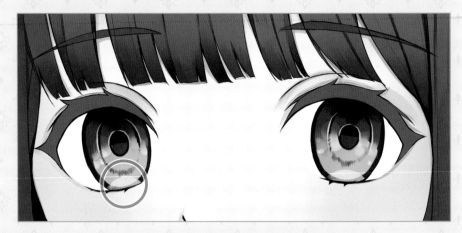

◇ #e1ee81

반사광 그리기

반사광 넣을 레이어를 새로 만든다. 눈의 광택을 위해 왼쪽 눈 홍채에 흰색으로 초승달 모양을 그려 불투
명도를 낮춘다. 가는 선을 [지우개]로 깎으면 반사광을 연출할 수 있다.

 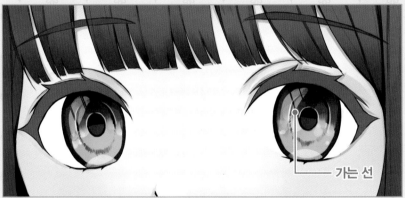

가는 선

하이라이트 그리기

레이어를 추가해 눈 안에 강한 하이라이트를 그린다. [스푼펜] 등을 활용하면 좀 더 선명한 하이라이트의
표현이 가능하다.

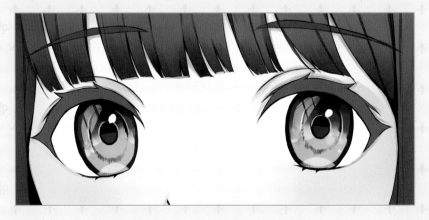

눈가 그리기

속눈썹을 부드럽게 묘사하면 눈동자의 인상이 좋아진다.

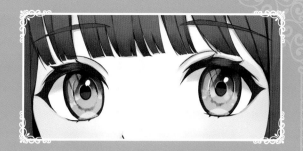

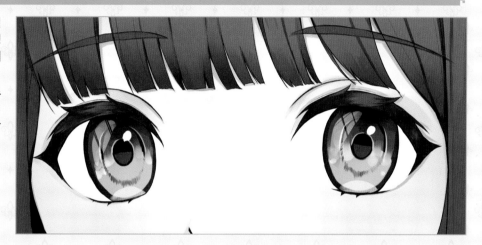

속눈썹 그라데이션하기

속눈썹을 칠한다. 밑
색을 칠할 때 [선형
번] 레이어를 추가해
[클리핑]한다.
[진한 수채]로 함초
롬한 속눈썹을 그리
고 [연장 수채]로 다
듬는다.

속눈썹 색감 넣기

레이어를 추가해 [에어브러시(부드러움)]로
눈구석과 눈꼬리에 붉은 기를 더하면 눈가의
부드러움을 연출할 수 있다.

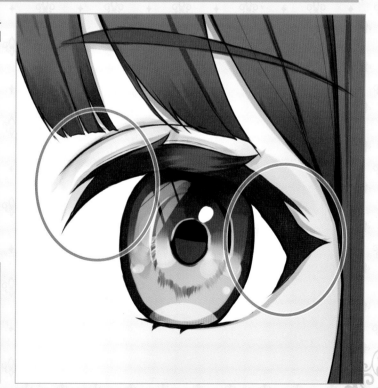

100% 표준
속눈썹 폴더

100% 표준
붉기

100% 선형 번
그림자

100% 표준
속눈썹

흰자위 칠하기

밑색 칠하기에 [선형 번] 레이어를 추가하여 [클리핑]하고 흰자위 부분에 그림자를 칠한다.
그 후 [필터] → [흐리기] → [가우시안 흐리기]로 그림자를 흐리게 하고 불투명도를 낮춘다.

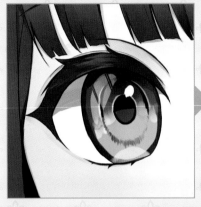
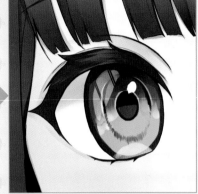

선화 색 조정

눈에 검은색 선화가 떠 있다. 각 부분들과의 조화를 위해 선화에 [투명 픽셀 잠금]을 설정하고 속눈썹을 칠했을 때와 가까운 색으로 선화의 색을 바꾼다.
눈동자 레이어와 속눈썹 레이어를 눈의 선화와 결합시킨다. 그 후 [색 혼합] 툴의 [흐리기]로 눈동자의 윤곽만 흐리게 한다.

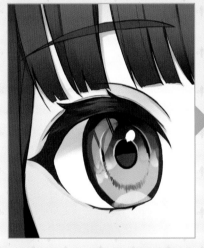
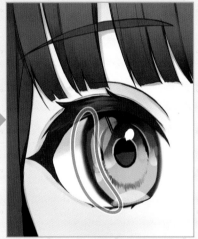

마무리

속눈썹이나 눈동자의 하이라이트를 취향에 맞게 수정한다.
칠한 눈썹과 선화를 합친다. 레이어 탭에서 레이어를 복사하고 '눈썹 A', '눈썹 B'로 이름을 입력해 헷갈리지 않게 한다. 머리카락과 겹치는 '눈썹 B' 부분을 [지우개]로 지우고 '눈썹 A'의 불투명도를 낮춰 눈썹이 비쳐 보이게끔 해서 완성한다.

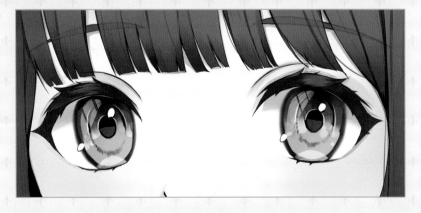

 # 컬러 베리에이션

눈동자 레이어를 합치기 전에 밑색
칠하기의 색조 보정을 한다.
[선형 번] 레이어에 회색으로 그린
것은 밑칠한 색에 영향을 받기 때문
에 각 레이어의 색을 하나하나 바꿀
필요는 없다. 밑색 칠하기 레이어를
선택해 '편집' → '색조 보정' → '색
조 · 채도 · 명도'에서 편집한다.
색조를 원하는 색감으로 조정해
보자.

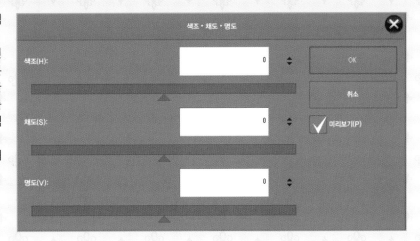

붉은 눈동자

붉은색 계열의 눈동자가
인상적이다. 밑색인 푸른
색과는 분위기가 완전히
달라져 따듯한 느낌이 든
다. 하이라이트 모양에 변
화를 주었다.

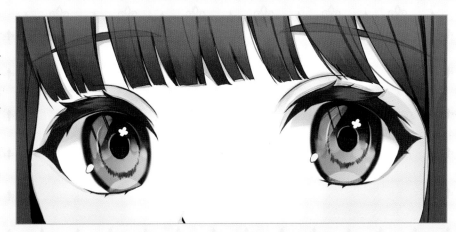

녹색 눈동자

색에 따라 채도의 표현이
달라지기 때문에 차분한
색으로 하고 싶다면 채도
를 조금 낮추는 것이 좋다.
명도 역시 색감에 따라 조
절한다.

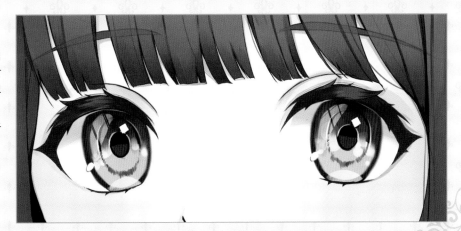

얼음 같은 눈동자 그리기

작가 ✦ 리리노스케(Ririnosuke) · 사용 소프트웨어 ✦ CLIP STUDIO

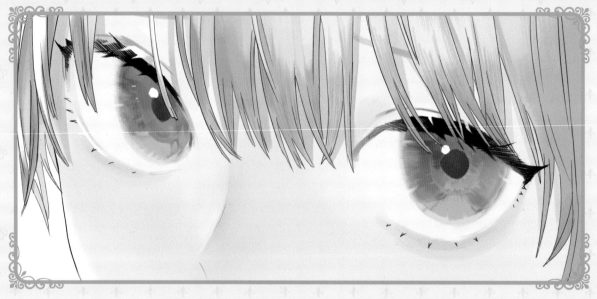

작가 코멘트 ✦ 푸른 눈 특유의 매끄러움과 광채를 지니고 있다. 얼음 같은 눈동자가 되도록 그렸다. 특히 어둠과 투명감의 깊이, 균형을 맞추는 데 신경을 썼다.

컬러 베리에이션

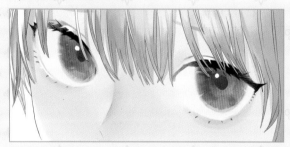 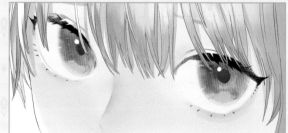

밑그림 ①

그리고 싶은 일러스트를 이미지하여 '밑그림' 레이어에 [진한 연필]로 밑그림을 그린다. [레이어 컬러]를 사용해 밑그림과 선화가 잘 구별되도록 밑그림 선을 푸른색으로 그리고 '밑그림' 레이어의 불투명도를 20~30% 사이로 설정한다.

▲ 레이어 컬러 설정

▲ 브러시 설정

밑그림 ②

밑그림 위에 '선화' 레이어를 만들고 얼굴을 부위별(머리, 눈가, 속눈썹, 볼과 코)로 나눈다.

▲ 레이어 상태

선화 깨끗이 베껴 그리기

'볼과 코' 레이어에 볼의 윤곽을 선화로 그리고 코의 선화도 살짝만 그린다. 그 후 '머리' 레이어에 모속(엉킨 털 뭉치)이 살짝 교차하도록 앞머리를 그린다. '속눈썹' 레이어에 위쪽 속눈썹을, '눈가' 레이어에 아래쪽 속눈썹과 눈꺼풀을 그린다. 마지막으로 [필터] → [흐리기] → [흐리기] 순서로 선화를 조화시킨다.

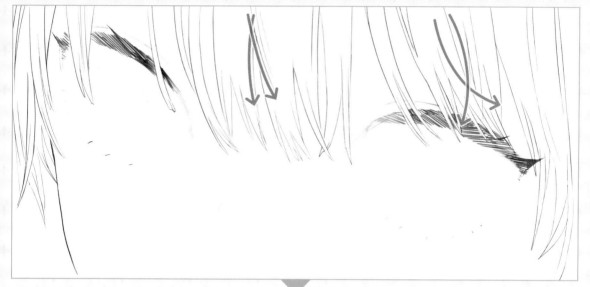

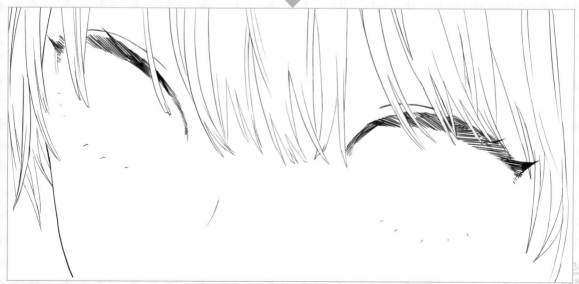

머리·피부 그리기

머리와 피부의 생동감을 위해 먼저 밑바탕에 색을 칠한 후 두껍게 칠한다.

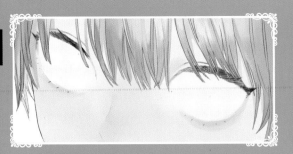

머리 밑그림

'밑그림' 레이어를 비표시로 설정하고, '머리 밑바탕' 레이어는 '선화' 레이어보다 아래에 둔다. 머리를 다른 얼굴 부위보다 먼저 색칠하면, 아래에 만드는 레이어의 피부나 눈동자의 칠이 머리 영역으로 삐져나와도 드러나지 않는다는 이점이 생긴다. '머리 밑바탕' 레이어에 밑색을 칠하고 [채우기]가 선화의 밑으로 배어들도록 [채우기]의 영역 확대/축소는 3으로 설정한다.

#bfb7b3

▶ 채우기 설정

머리 두껍게 칠하기

'머리 두껍게 칠하기' 레이어를 '머리 밑바탕' 레이어 위에 만든다. '머리 밑바탕' 레이어에서 오른쪽 클릭 → '레이어 선택 범위' → '선택 범위 작성'으로 들어가 머리 부분 외의 칠이 삐져나오지 않게 설정하면 아무리 거칠게 칠해도 머리카락 범위 외에는 색이 표현되지 않는다. 그 후 '머리 두껍게 칠하기' 레이어의 머리카락 끝부분을 [데생 연필]로 진하게 칠하고 하이라이트 부분을 밝게 칠한다.

#aea39d

▲ 브러시 설정

피부 칠하기 ①

'선화' 레이어와 '머리' 레이어 아래에 '피부 밑바탕' 레이어를 만들고 밑바탕을 [채우기]로 칠한다.
빛의 설정(명도)은 나중에 바꿀 수 있으므로 이 단계에서는 피부색을 약간 어둡게 설정한다.

 #e7dfd6

피부 칠하기 ②

'피부 밑바탕' 레이어 아래에 '흰자위' 레이어를 만든다. 흰자위를 피부색과 거의 동일한 명도로 어둡게 칠한다.

 #e3e0df

피부 칠하기 ③

'피부 밑바탕' 레이어와 '흰자위' 레이어 사이에 '피부 그림자', '얼굴 붉기', '코와 애굣살 붉기' 레이어를 만든다. '피부 그림자' 레이어의 '머리에서 흘러내리는 그림자'와 '코와 애굣살 붉기' 레이어의 '코, 애굣살'은 [데생 연필]로 묘사하고 '얼굴 붉기' 레이어의 붉기는 [에어브러시(부드러움)]로 묘사한디.

8 흰자위	
11 코와 애교살 붉기	
10 얼굴 붉기	
9 피부 그림자	
7 피부 밑바탕	

▲ 레이어 구조

눈동자 그리기

여기서부터는 눈동자를 그리는 과정이다. 두껍게 칠하는 작업과 조정 레이어를 겹겹이 쌓는 작업을 통해 투명감을 표현한다.

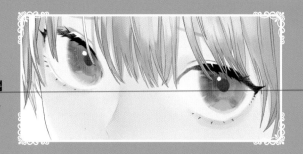

밑바탕 그리기

1 '눈동자 밑바탕' 레이어를 만들고 [데생 연필]로 검은자위의 밑색을 넣는다.
2 '눈동자 조화' 레이어로 흰자위와 검은자위의 경계선을 조화시킨다.
3 '눈동자 묘사' 레이어로 홍채의 모양을 묘사한다.

#408da1

동공 그리기

1 [진한 연필]로 '동공' 레이어 눈동자 중앙에 동공을 그린다.
2 동공을 그린 레이어 위에 '눈동자 투명감' 레이어를 만들고 합성 모드를 [스크린]으로 설정한 후
[에어브러시]로 반사광을 표현한다.

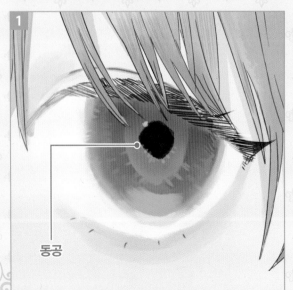

동공

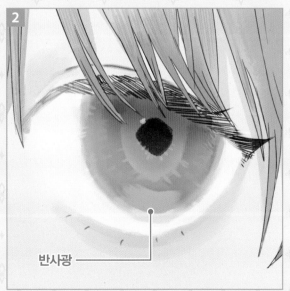

반사광

눈동자 조정

1 [곱하기]로 설정한 '눈동자 깊이' 레이어에 [에어브러시]를 사용해 눈동자를 그려 넣는다. 레이어의 불투명도는 너무 진하지 않게 30% 정도로 조정한다.
2 합성 모드를 [색상 번]으로 설정한 '눈동자 깊이 2'로 눈동자의 깊이감을 더욱 강조한다.
3 '눈동자 성형' 레이어를 만든다. 흰자위와 검은자위의 조화가 자연스럽고 홍채 또한 생동감 있게 묘사됐다. 색감이 떠 있는 동공은 회색으로 덮어 준다.

point
깊이 있는 투명감 표현하기

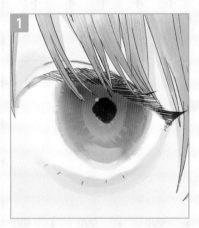
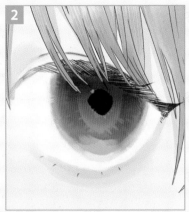
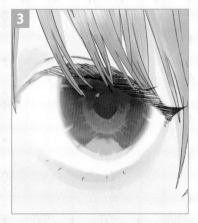

빛 넣기

1 '눈동자 빛' 레이어로 동공 부근에 또렷한 빛을 넣고 [진한 연필]로 눈에 잘 띄게 만든다.
2 합성 모드를 '스크린'으로 설정한 '눈동자 마무리' 레이어를 만든다. [에어브러시]를 사용하면 깊이 있고 윤기 나는 질감을 표현할 수 있다.

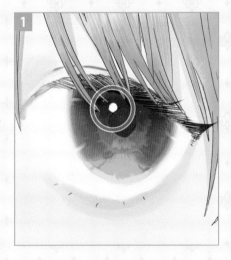
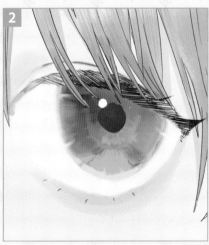

👁	27 눈동자 마무리
👁	20 눈동자 빛
👁	19 눈동자 교정
👁	18 눈동자 깊이 2
👁	17 눈동자 깊이 🔒
👁	16 눈동자 투명감
👁	15 눈동자 동공
👁	14 눈동자 묘사
👁	13 눈동자 조화
👁	12 눈동자 밑바탕

▲ 눈동자 레이어 구조

눈 주변 그려 넣기 ①

'눈동자' 레이어와 '머리' 레이어 사이에 '속눈썹 강조' 레이어를 만든다. 선화에 있는 속눈썹만으로는 약해 보이기 때문에 밑바탕보다 조금 더 강조해 주고, '눈썹' 레이어를 만들어 '팔(八)' 자 모양의 눈썹을 그려 넣는다.

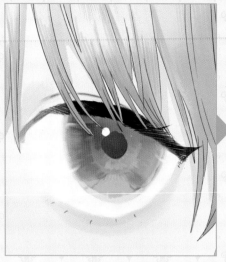 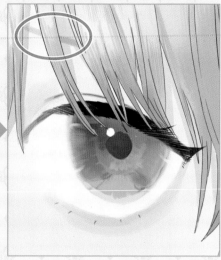

눈 주변 그려 넣기 ②

모든 레이어보다 위에 '눈꺼풀 하이라이트' 레이어를 만들어 눈꺼풀에 빛을 넣고 코에도 반사광을 넣는다.
'눈꺼풀 하이라이트' 레이어 위에 '속눈썹 마무리' 레이어를 새로 만들고 속눈썹을 적당하게 그려 넣는다.

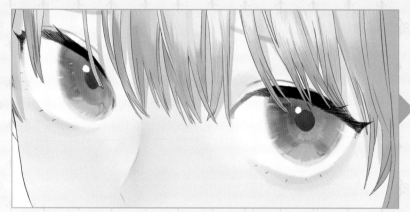 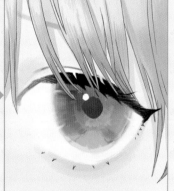

마무리

마지막으로 얼굴에 닿는 빛을 넣는다. 얼굴 윤곽 옆에도 약간의 공간이 있기 때문에 역광으로 빛을 그려 보았다. 합성 모드 [더하기(발광)]의 '빛' 레이어를 만들어 빛이 닿는 부분을 [진한 연필]로 빛낸 후 흐리게 한다. 빛을 앞쪽에서 비추고 싶을 때는 [에어브러시]를 사용해 전체적으로 살짝 빛나게 하면 된다.

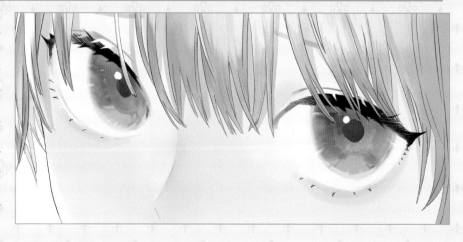

컬러 베리에이션

먼저 흰자위와 눈동자를 묘사한 레이어 외의 나머지를 모두 비표시로 설정한다.
'표시 레이어 복사본 결합'을 선택하면 눈동자만의 레이어가 이루어진다. 검은자위 부분을 [올가미 선택]으로 설정해 편집, 색조 보정부터 일러스트 느낌으로 편집한다.

▲ 노란색 눈동자로 색 변경

▲ 연두색 눈동자로 색 변경

노란색 눈동자

앞서 소개한 방법은 연한 색 눈동자를 그릴 때 적합하기에 노란색이 잘 어울릴 거라 생각했다. 눈동자 색에 따라 그리는 방법 자체가 바뀌기도 한다.

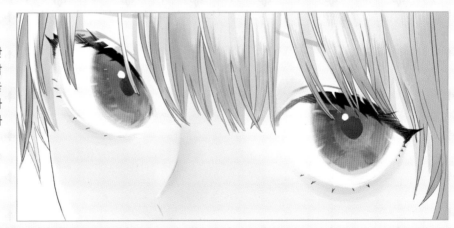

연두색 눈동자

하나의 색을 더 선택해야 한다면 연두색이 적당할 것 같았다. 봄에 돋아나는 새싹처럼 싱그럽고 생기 있는 느낌의 눈동자가 되도록 그렸다.

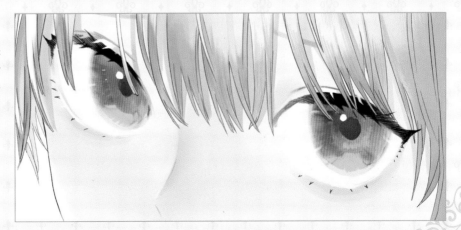

우아한 눈동자 그리기

작가 ❖ 사게오(Sageo) · 사용 소프트웨어 ❖ CLIP STUDIO

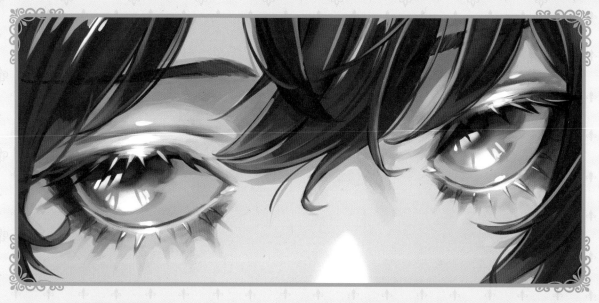

작가 코멘트 ✦ 눈동자나 눈가의 반짝임을 강조해 요염하고 섹시한 느낌을 연출했다.

❖ 컬러 베리에이션

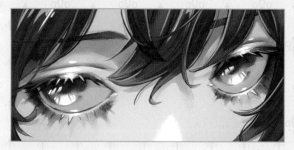
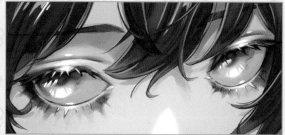

선화 그리기

'선화' 레이어를 만들고 [진한 연필] 툴로 선화를 그린다. 선화는 이후 칠하기 레이어와 통합해서 작업하기 때문에 간략하게 그려도 괜찮다. 위쪽 속눈썹은 색을 칠하는 단계에서 추가로 그린다. '선화' 레이어 위에 '아래쪽 속눈썹' 레이어를 따로 만들고 아래쪽 속눈썹을 그린다.

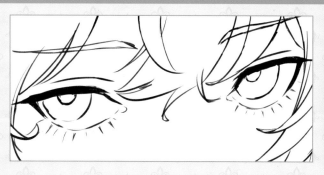

▲ 선화 펜 설정

밑바탕 칠하기 ①

'선화' 레이어 밑에 '칠하기' 레이어를 만들고 [G펜]으로 밑색을 칠한다. 부위마다 레이어를 나눌 필요는 없기 때문에 전체를 대략적으로 칠한다.

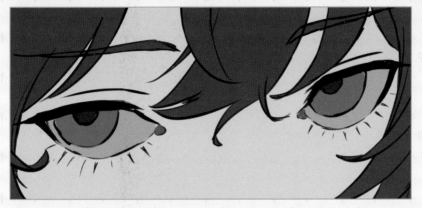

▲ 칠하기 레이어 구조

▲ G펜 설정

밑바탕 칠하기 ②

'칠하기' 레이어에 [진한 수채]로 그림자 전체와 하이라이트를 칠한다. 뚜렷하게 보여주고 싶은 부분은 펜 툴이나 [진한 연필] 툴을 사용하고, 세세한 작업은 '선화' 레이어와 통합한 이후에 한다. 눈동자는 전체를 대략적으로 칠한 후에 본격적으로 진행된다. 눈가 주변의 그림자를 강조해 피부와 어울리게 하고, 머리카락 끝에 피부색을 연하게 넣어 화면 전체의 조화를 의식한다.

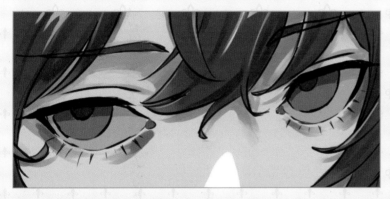

▲ 브러시 설정

밑바탕 칠하기 ③

선화 레이어의 색을 바꾼다. 레이어 툴의 [투명 픽셀 잠금]에 체크 표시를 해 선화에만 색을 넣을 수 있도록 한다. 주변의 그림자 색과 가장 가까운 색을 칠하여 조화롭게 한다.

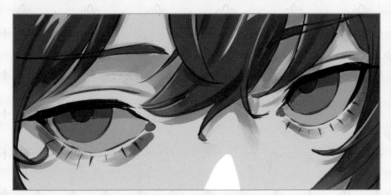

▲ 레이어 상태

눈동자 그리기

짙은 그림자나 빛을 넣는 등의 계획을 세운 후에 명암이 뚜렷한
눈동자를 그린다.

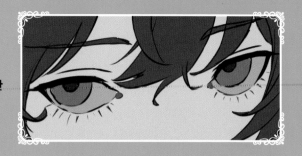

눈동자 전체 어울리게 하기

'선화' 레이어와 '칠하기' 레이어를 합친 후에 스포이트로 주변의 색을 추출한다. 매끄럽게 하고 싶은 부분
은 [에어브러시(부드러움)]로 어우러지게 하고 [진한 수채]로 전체를 조화시킨다. 피부나 머리도 이와 같
은 방법으로 그려 넣는다.

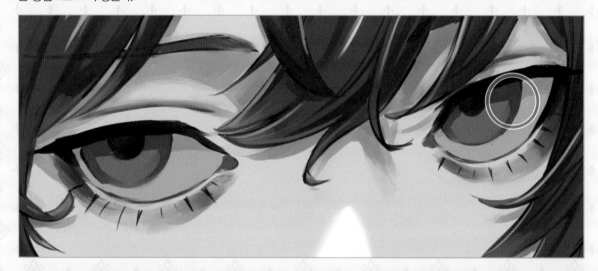

아래쪽 속눈썹 그림자 그리기

[진한 수채]로 자유롭게 그리며, 속눈썹 개수나 방향까지 정확히 맞춰 그릴 필요는 없다. 볼 쪽으로 흘러
가는 그림자는 [에어브러시(부드러움)]로 끝부분을 연하게 다듬어 자연스러운 경계를 만든다.

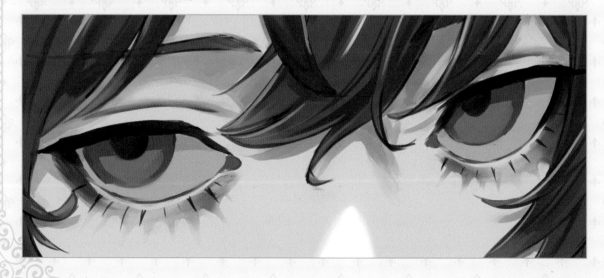

빛 그려 넣기

눈꺼풀과 눈동자 아랫부분을 [진한 수채], [진한 연필]로 밝게 칠한다. [에어브러시(부드러움)]로 눈동자 표면의 흔들림을 표현하고 [진한 연필]로 홍채를 그릴 때와 마찬가지로 빛이 중심에서 방사선 모양으로 퍼져 나가도록 그린다.

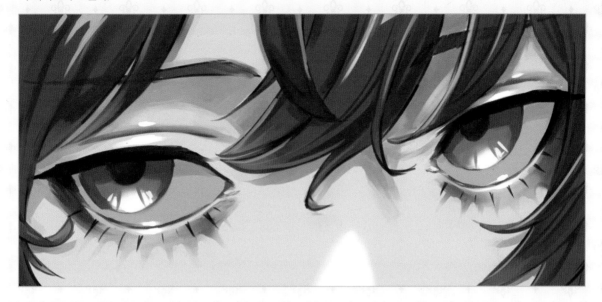

동공 그리기

동공과 흰자위의 경계선은 동공을 또렷하게 하여 생기 있는 눈동자를 만든다. 주위의 색을 스포이트로 추출하면서 동공이나 그림자, 흰자위 경계 부분에 잘 어울리게 칠한다. 그 후 [투명 수채]와 [진한 수채]로 눈동자 위쪽과 동공에 반사광 같은 빛을 넣는다.

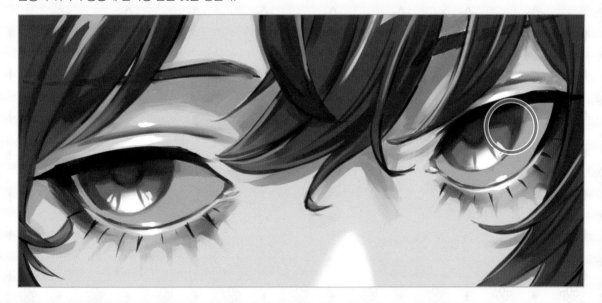

속눈썹 그리기 ①

위쪽 속눈썹을 '칠하기' 레이어에 추가한다. [진한 연필]로 덧그린 후 피부색이나 머리색 등을 스포이트로
추출한다. 뚜렷하게 표현하고 싶은 부분은 [진한 연필]이나 [G펜]을, 광택을 나타내고 싶은 부분은 [진한
수채]를 사용한다.

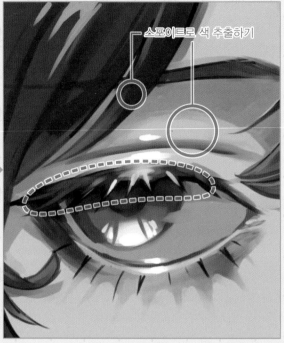

스포이트로 색 추출하기

속눈썹 그리기 ②

'아래쪽 속눈썹' 레이어에 그려진 속눈썹도 밝은색으로 광택을 넣어 조화시킨다. 속눈썹이 눈에 너무 띄
지 않도록 속눈썹 주변의 피부색을 어둡게 칠하여 조정한다.

눈동자 하이라이트 넣기

'칠하기' 레이어 위에 '하이라이트' 레이어를 만들고, [에어브러시(부드러움)]로 눈동자의
윗부분을 흰색으로 칠한다. 눈동자 윗부분을 [지우개]로 다듬으며 속눈썹의 그림자를 넣
는다.

▲ 레이어 상태

경계선 추가로 칠하기

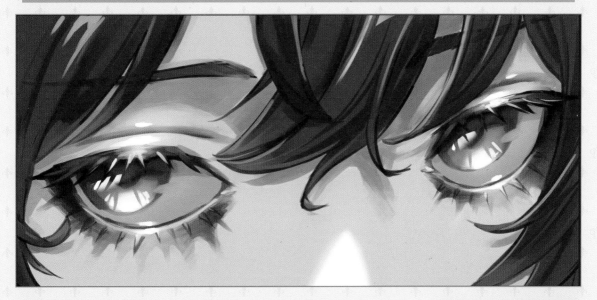

'아래쪽 속눈썹' 레이어와 '칠하기' 레이어를 합치고 [에어브러시(부드러움)]의 합성 모드
를 [소프트 라이트]로 설정한다. 노란색이나 주황색 계열의 색으로 눈가와 눈동자, 피부에
그린 하이라이트 경계선을 칠해 붉은 기를 추가한다.

┌─ point ─┐
뚜렷한 눈가 빛 묘사하기

▶ 에어브러시 설정

가장 위에 합성 모드 [컬러 비교(밝음)] 레이어를 만들고 불투명도는 54%로 설정해 진한 푸른색 계열의 색으로 전체를 채운다. 드라마틱한 변화는 없으나 색의 변화가 전체적인 통일감을 준다. [연필]이나 [브러시]로 세세한 부분을 조정하여 그림을 완성한다.

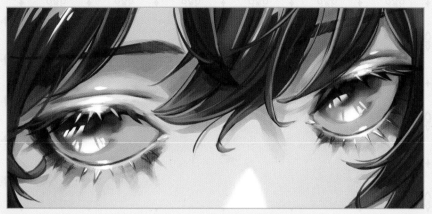

▲ 레이어 상태

컬러 베리에이션

먼저 '레이어' → '신규 색조 보정 레이어' → '그라데이션 맵'을 선택한다. 아직 레이어를 나누지 않은 상태이기 때문에 눈동자에만 반영되도록 마스크를 걸어 색을 조정한다. 레이어 합성 모드를 [소프트 라이트]로 설정하고 레이어 2개를 복사한다. 위에 복사한 레이어 합성 모드를 [스크린]으로 변경하고 불투명도를 20%로 조정한다. 더 위에 있는 레이어 합성 모드를 [컬러]로 변경하고 불투명도를 35%로 낮춘다.

▲ 레이어 설정

▲ 녹색 그라데이션 맵

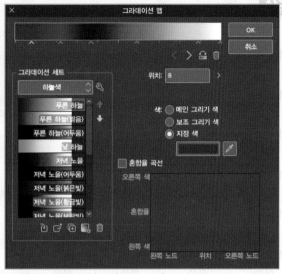

▲ 빨간색 그라데이션 맵

붉은 눈동자

너무 화려하지 않게 소프트한 빨간색을 사용했다. 일러스트의 분위기를 해치지 않으면서도 잘 어우러지도록 조정했다.

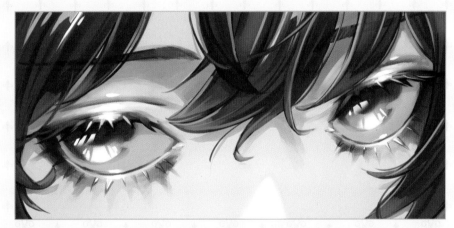

녹색 눈동자

눈동자의 하이라이트 부분을 노란색 계열로 설정해 녹색이 너무 강하게 드러나지 않게 했다.

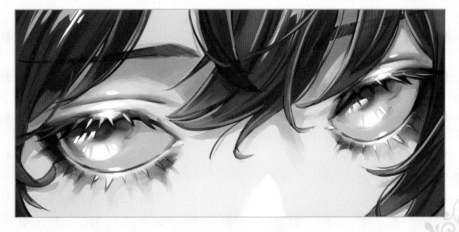

생생한 눈동자 그리기

작가 ❧ 와모(Wamo) · 사용 소프트웨어 ❧ SAI 2

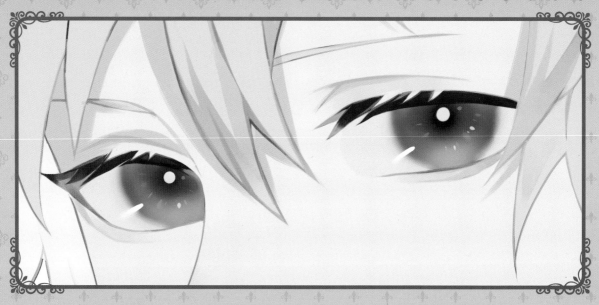

작가 코멘트 ✦ 입체감과 투명감을 의식하며 색이 예쁘게 표현되게끔 눈동자를 그렸다.

🎨 컬러 베리에이션

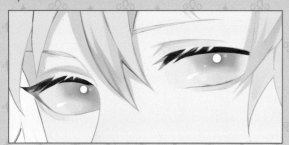 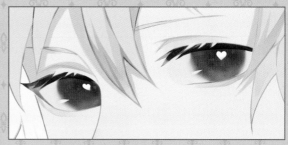

선화 설정

선화를 그리기에 앞서 [에어브러시(AirBrush)]의 브러시 농도를 100으로 설정한다. 펜촉은 [Flat Face]의 강도 (Hair)를 42로 설정한다.

▲ 선화 브러시 설정

밑색 칠하기

대략적으로 선화를 그린 다음 '밑색 칠하기' 레이어를 만들어 거기에 색을 넣는다. 나중에 그림자를 넣으므로 밑색 칠하기는 명도·채도를 모두 낮게 했다. 이어서 선화의 색을 밑색과 조화시키기 위해 '선화' 레이어를 표준에서 [곱하기(Multiply)]로 변경한다. 새로운 '선화 색' 레이어를 만들고, [클리핑(Clipping)] 설정을 해 색을 변경하는데 이때 피부나 머리, 눈동자 부분의 선화는 가까운 색으로 각각 변경한다. 마지막으로 작성한 3개의 레이어를 하나로 합친다.

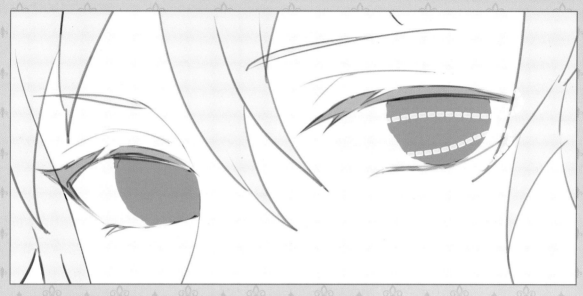

✦ 밑바탕 색

◇ #eed9c8 ◆ #aba8a1 ◇ #fceee3

◆ #30a1d9 ◇ #eae3dd

✦ 선화 융합

◆ #d06a6a ◆ #6f6463

▲ 밑바탕 레이어 구조

레이어 패널:
- 선화의 색 Normal 100%
- 선화 Multiply 100%
- 밑색 칠하기 Normal 100%

🔖 point 선화를 융합시키는 색 트레이스

색 트레이스란 선화의 색을 검은색 등으로 통일시키지 않고 부위별로 주변의 색에 맞춰 약간 진한 색감으로 그리는 기법이다. 주로 마무리 단계에서 사용되며 그림의 분위기를 부드럽게 만들어 준다. 일러스트를 통합하여 두껍게 칠하기로 조정해 가는 공정이었으므로 첫 단계인 밑색 칠하기에서 색 트레이스를 실행했다.

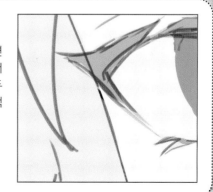

눈동자 그리기

각각의 색을 일러스트 분위기에 맞춰 적절하게 조정한다.

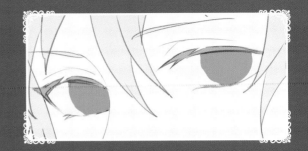

색 조정

통합한 '밑색 칠하기' 레이어 위에 [오버레이(Overlay)], [음영(Shade)], [스크린(Screen)]으로 레이어를 만들고 [클리핑(Clipping)]한다. 여기서 색 조정 처리를 하면 색이 어울리지 않는다거나 서로 부딪히는 '밑색 칠하기' 단계에서의 부조화를 예방할 수 있다. 색 조정이 끝나면 [클리핑(Clipping)]한 3개의 레이어를 다시 합친다.

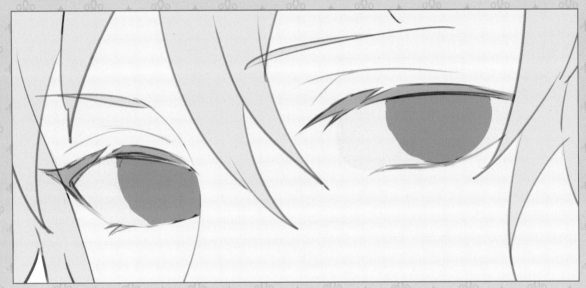

▲ 색 조정 레이어 구조

▲ 각각의 색 설정

그려 넣기

[에어브러시(AirBrush)]로 불필요한 선화 부분을 지워가면서 전체적으로 가볍게 그려 넣는다. 스포이트로 추출한 색을 선화에 사용하면 색의 조화를 이루기 쉬워진다.

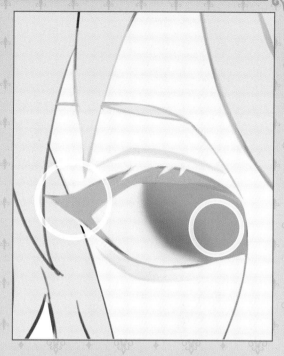

눈동자 흐리게 칠하기

눈동자 가장자리를 흐리게 조정해 눈동자의 생동감을 표현한다. 새로운 레이어는 [오버레이(Overlay)]로 설정하고 가장자리에 색을 입혀 흐리게 한다. 색을 겹치면 눈동자에 깊이감이 생기고 선화에서 그린 눈동자 윤곽을 다듬는 효과도 있어 더욱 자연스러운 눈동자가 된다. 흐리게 할 때는 눈동자 색과 상관없이 따듯한 느낌의 색을 사용한다.

point
같은 계열의 색으로 색감의 깊이를 표현한다

▶ 눈동자 가장자리 색 설정

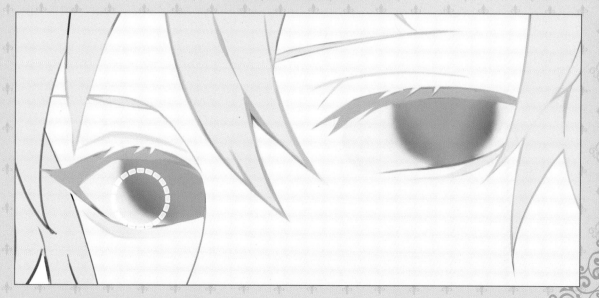

속눈썹과 동공 그리기

새로운 레이어를 [음영(Shade)]으로 설정하고 눈동자 가운데 동공을 그려 넣는다. 동공의 윤곽을 흐리게 해 눈동자 주변과 동공이 어울리게 한다.
속눈썹도 동일한 레이어로 그려 넣는다. 털의 미세한 흐름까지 묘사할 필요는 없지만 대략적인 흐름 정도는 표현해 주며, 마지막에는 레이어를 합친다.

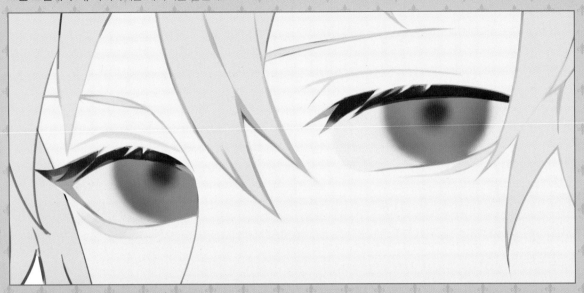

동공 하이라이트 넣기

동공에 하이라이트를 넣는다. 순백색은 색이 뜨기 쉬우므로 푸른 눈동자 색에 맞춰 연한 물빛의 하이라이트를 넣었다. 먼저 새로운 레이어를 [오버레이(Overlay)]로 설정하고 눈동자 색을 조정할 수 있게 색을 추가한다. 빛이 눈꺼풀이나 속눈썹 등에 의해 가려지므로 눈동자 위쪽은 약간 어둡게, 아래쪽은 약간 밝은 느낌으로 묘사해 깊이감을 나타낸다. 레이어를 합친 후 다시 속눈썹 등을 그려 모양을 다듬는다.

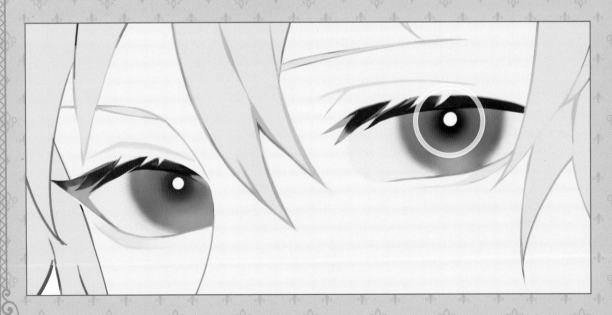

새로운 레이어를 [오버레이(Overlay)]로 설정한다. 동공을 중심으로 방사선 모양의 하이라이트를 눈동자 전체에 그려 넣으면 깊이감이 생겨 눈동자를 보다 입체적으로 표현할 수 있다.
머리카락이 겹치는 끝부분과 얼굴 사이에 생기는 그림자를 그려 완성한다.

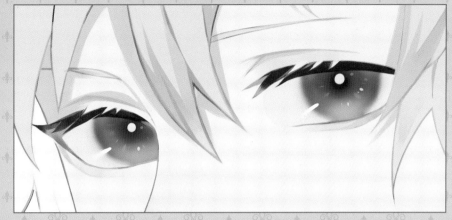

컬러 베리에이션

변경하기 전의 눈동자는 차분한 분위기를 느낄 수 있는 푸른색 계열의 눈동자였으나 이 컬러 베리에이션에서는 밝고 투명감 있는 색을 넣었다. 분위기가 완전히 바뀌어 현실보다는 판타지의 느낌이 강하게 든다.

연두색 눈동자

녹색 계열의 눈동자는 지나치게 화려해 보이지 않으면서도 밝은 인상을 준다. 색감이 적절하게 묻어난다.

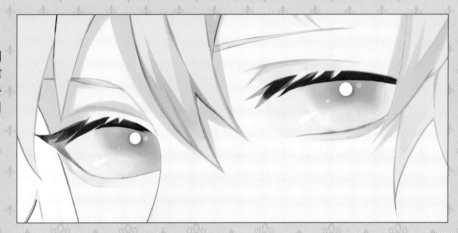

분홍색 눈동자

위의 그림과 마찬가지로 밝은 느낌이다. 빨간색이 아닌 분홍색을 선택해 요염하고 신비한 인상을 주며, 하이라이트를 하트 모양으로 바꿔 귀엽고 앙증맞은 이미지를 연출한다.

보석 같은 눈동자 그리기

작가 ❧ 인겐(Ingen) · 사용 소프트웨어 ❧ SAI

작가 코멘트 ✛ 둥글고 매끄럽게 세공된 보석을 떠올리며 투명감 있는 눈동자를 목표로 그렸다.

❧ 컬러 베리에이션

러프 그리기

얼굴의 대략적인 이미지나 눈동자의 발광감을 정하여 러프를 그린다. 선화 그릴 때 사용하는 레이어를 새로 만들어 임시로 선을 그린다. 브러시 설정은 다음 항목에서 해설한다.

선화 그리기

선화용 브러시로 선화를 그린다. 가장 진한 농도로 브러시를 설정하고 상세 설정의 [Quality]를 4(Smoothest)로, [Adge Hardness]를 100으로 설정한다. 속눈썹도 선화에서 칠한다.

Brush Size □ ×1.0	35.0
Min Size	0%
Density	100
[Simple Circle] □	
[No Texture] □	
▬ Advanced Settings	
Quality	4(Smoothest) □
Adge Hardn	100

▲ 선화 브러시 설정

밑바탕 칠하기

1 '밑바탕용 레이어 세트'를 만들고 그 안에 눈동자 이외의 얼굴, 머리 밑바탕용 레이어를 만든다. 밑바탕이 되는 피부, 머리, 흰자위를 [페인트통(Bucket)]으로 채색한다.

2 '눈동자' 레이어를 만들어 둥근 형태의 대략적인 눈동자 윤곽을 그린다. [가우시안 흐리기] 브러시(오른쪽 아래)로 윤곽을 부드럽게 한다.

▼ 🗀 밑바탕용 레이어 세트	
선화 / 눈동자	
눈동자	🔒
밑바탕	🔒

▲ 밑바탕 레이어 구조

Normal □	▲ ▲ ▣ ▣
Brush Size □ ×5.0	80.0
Min Size	66%
Density	43
Flat Face □	Intens 50
[No Texture] □	Intens 35
Blending	26
Dilution	15
Persistence	0
☑ Keep Opacity	
Blur Pressure	100%
▬ Advanced Settings	
Quality	2 □
Adge Hardn	0
Min Density	0
Max Dens Pr	100%
Hard ⇔ Soft	100
Press ☑ Dens ☑ Size ☑ Blend	

▲ 가우시안 흐리기 브러시 설정

그림자 그리기

눈동자의 세세한 부분을 그려 넣기 전에 전체의 그림자를 먼저
그린다. 피부·머리·눈동자에 그림자를 넣고 피부와 머리에는
빛을 넣어 마무리한다.

전체 그림자 칠하기

'밑바탕용 레이어 세트'에 [클리핑(Clipping)]하고 화면 전체에 [곱하기(Multiply)]로 연한 갈색을 넣어 어
둡게 한다. 중심으로부터 먼 곳을 흐리게 하고 [브러시]나 [그라데이션 툴]을 사용해 더욱 어둡게 한다.

Normal	▲ ▲ ◢ ■
Brush Size □ ×5.0	335.0
Min Size	0%
Density	100
[Simple Circle] □	Intens 50
[No Texture] □	Intens 35
Blending	32
Dilution	16
Persistence	40
□ Keep Opacity	
Blur Pressure	100%
✚ Advanced Settings	

0.7	0.8	1	1.5	2
2.3	2.6	3	3.5	4
5	6	7	8	9
10	12	14	16	20

눈동자 그림자 및 홍채 그리기

합성 모드 [오버레이(Overlay)]를 만들어 눈동자에 검은 그림자
를 그린다. [수채 펜]으로 동공과 눈동자 윗부분을 칠한 다음 [연
장용 수채 펜]으로 흐리게 한다. 눈동자 바깥 둘레에는 밑바탕
에서 살짝 삐져나오도록 방사선 모양의 윤곽을 그린다.

Normal	▲ ▲ ◢ ■
Brush Size □ ×1.0	60.0
Min Size	0%
Density	100
[Simple Circle] □	Intens 100
[No Texture] □	Intens 100
Blending	0
Dilution	57
Persistence	13
□ Keep Opacity	
▬ Advanced Settings	
Quality	4(Smoothest)
Adge Hardn	61
Min Density	0
Max Dens Pr	100%
Hard ⇔ Soft	34
Press ☑ Dens ☑ Size ☑ Blend	

| 0.7 | 0.8 | 1 | 1.5 | 2 |

▲ 수채 펜 설정

Normal	▲ ▲ ◢ ■
Brush Size □ ×5.0	120.0
Min Size	0%
Density	66
[Simple Circle] □	Intens 100
[No Texture] □	Intens 50
Blending	91
Dilution	92
Persistence	90
□ Keep Opacity	
▬ Advanced Settings	
Quality	3
Adge Hardn	0
Min Density	0
Max Dens Pr	0%
Hard ⇔ Soft	100
Press ☑ Dens ☑ Size ☑ Blend	

| 0.7 | 0.8 | 1 | 1.5 | 2 |

▲ 연장용 수채 펜 설정

피부·머리 그림자 그리기

합성 모드 [오버레이(Overlay)]로 피부와 머리에 그림자를 그린다.
앞머리 주변에 생긴 머리카락의 그림자를 [마커펜]으로 뚜렷하게 그리고 머리카락 안쪽 음영
부분 역시 [마커펜]으로 그린다. [연장용 수채 펜]으로 색을 늘이듯이 칠한다.

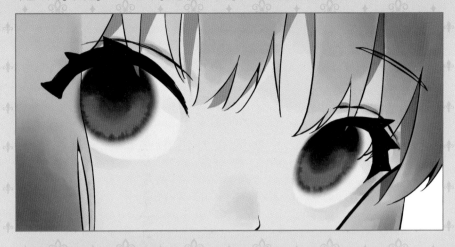

Normal		▲ ▲ ▲ ■
Brush Size	×5.0	80.0
Min Size		100%
Density		100
Spread	Intens	20
【No Texture】	Intens	95
Blending		69
Persistence		0
⊟ Advanced Settings		
Quality	4(Smoothest)	
Adge Hardn		0
Min Density		0
Max Dens Pr		100%
Hard ⇔ Soft		58
Press ✓ Dens ✓ Size ✓ Blend		

	0.7	0.8	1	1.5	2
	.	.	.	·	•
	2.3	2.6	3	3.5	4

▲ 마커펜 설정

피부에 빛의 반사 그리기

[밝게 하기(Shine)] 레이어
를 만든다. 피부에 밝은 갈
색을 넣고 흐리게 하면서 피
부와 그 주변을 밝게 한다.

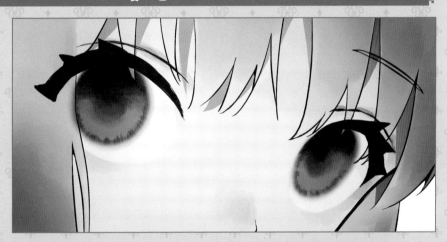

머리에 빛의 반사 그리기

머리에 빛의 반사를 넣는다.
[밝게 하기(Shine)] 레이어
를 만들고 [마커펜]이나 [연
장용 펜]으로 하이라이트를
넣는다.

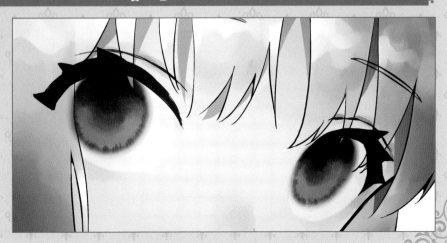

눈동자 그리기

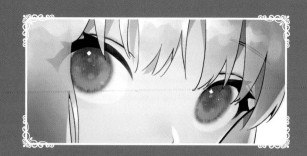

빛을 이용하면 깊이감이 생기고 투명감 있는 눈동자가 된다.

눈동자 색 선명하게 하기

밑색은 회색으로 하고 색감을 더해 선명하게 했다. 색을 입히기 위한 레이어를 새로 만들고 합성 모드를 [오버레이(Overlay)]로 설정해 청록색(터키석 같은)으로 선명하게 칠한다.

 #4e919b

눈동자 강조색 칠하기

눈동자의 선명도를 위해 오른쪽 윗부분에는 청록색이 아닌 다른 색을 넣어 강조색을 만든다.
1 새로운 레이어를 만들어 합성 모드를 [밝게 하기(Shine)]로 설정한다. 이번에는 노란색을 강조색으로 사용했고, 약간의 반짝임을 표현하기 위해 작고 흰 점을 추가했다.
2 눈동자에 반사광을 그린다. 새로운 레이어를 만들고 합성 모드를 [스크린(Screen)]으로 설정한다. 눈동자와 색조의 차이가 있는 빨간색으로 눈동자 윗부분을 채색한다. 눈동자 위쪽의 속눈썹 그림자는 [지우개(Eraser)]로 속눈썹 모양을 만들며 지운다.

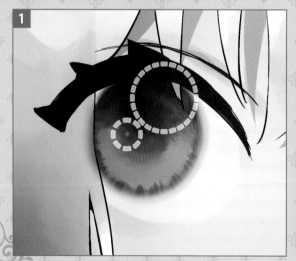 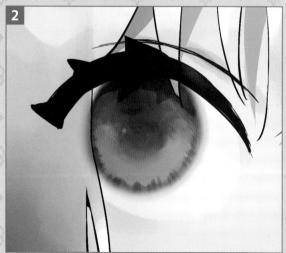

속눈썹 그림자 경계선 그리기

속눈썹 그림자의 선명도를 위해 빛과 그림자의 경계선을 그린다. 새로운 레이어를 만들어 합성 모드를 [명암(Shade/Shine)]으로 설정한다.

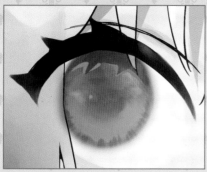

▲ 속눈썹 테두리를 그린 듯한 [표준(Normal)] 상태

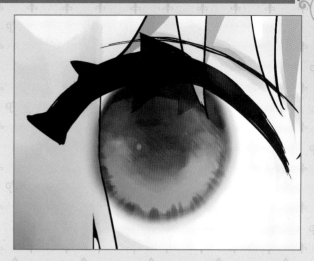

하이라이트 그리기

선화 레이어 위에 표준 모드의 레이어를 준비하고 선화용 펜으로 눈동자에 하이라이트를 그려 넣는다.

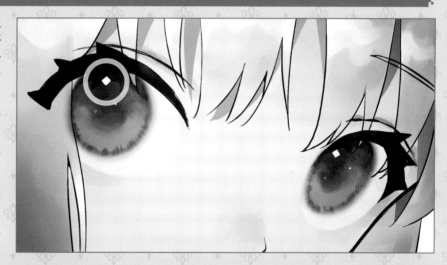

눈동자 반짝임 그리기

[밝게 하기(Shine)] 레이어를 준비한다. [수채 펜]으로 부드러운 빛 여러 개를 눈동자에 넣는다. 이때 일러스트 화면 오른쪽에서 들어오는 빛을 피부나 머리에도 그려 넣는다.

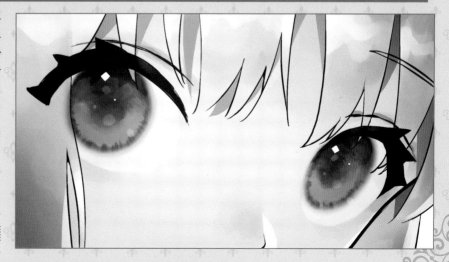

point
빛으로 매끄러움 표현하기

겹치는 부분의 조정

'밑바탕용 레이어 세트' 위에 표준 레이어 '겹침' 을 준비한다. 눈동자·눈썹과 겹치는 부분의 머리카락
을 펜으로 채우고 불투명도를 85%로 낮춰 투명감을 연출한다.

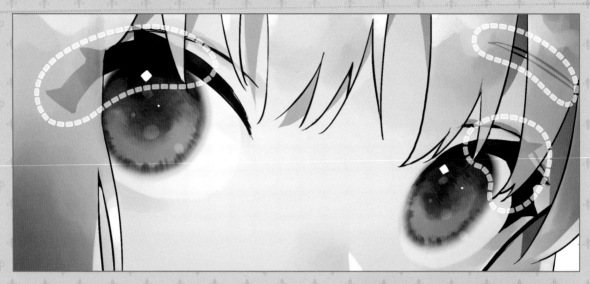

마무리

[불투명도 유지 기능(Preserve Opacity)]으로 선화의 색을 밝게 한다. 처음에 만든 '눈동자용 선화' 레이
어로 속눈썹을 다듬는다. 눈꼬리와 눈구석 주변에 붉은 기를 넣어 완성한다.

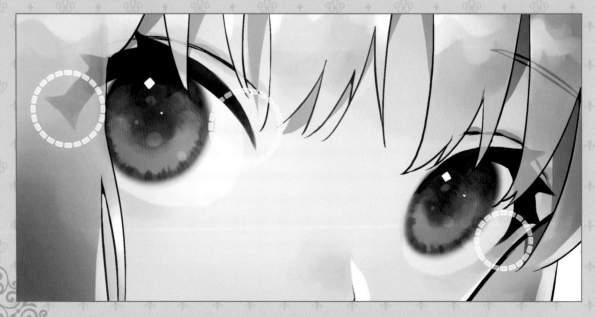

컬러 베리에이션

눈동자 부분의 수치를 [필터(Filter)]의 [색조·채도(Hue/Saturation)]를 통해 변경하고 편집한다. 취향에 맞는 색감으로 색조를 조정하여, 달라지는 캐릭터의 분위기를 확인한다.

| File(F) | Edit(E) | Canvas(C) | Layer(L) | Selection(S) | Filter(T) | View(V) | Window(W) | Other(O) |

Hue/Saturation(H)... Ctrl+U
Brightness/Contrast...

Normal Stabilizer 0

Hue / Saturation x

Hue −95

Saturation +65

Luminance +66

☑ Preview OK Cancel

흰 눈동자

[오버레이(Overlay)]로 넣은 눈동자의 색 변화가 부족하다면 설정을 [명암(Shade/Shine)]으로 하고 낮은 채도의 눈동자를 만들어 보는 것도 좋다.

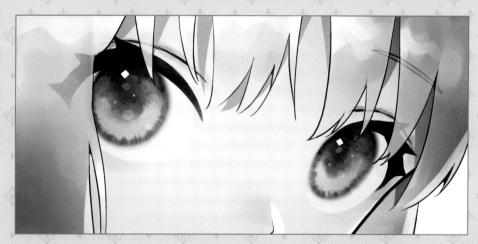

붉은 눈동자

눈동자 윗부분에 들어가는 색은, 변화하기 이전의 눈동자 색과는 다른 색을 써야 입체감을 살릴 수 있다. 보석 같은 예쁜 눈동자를 만들어 보자.

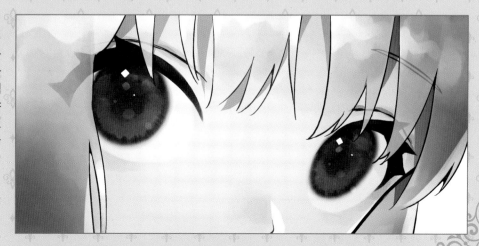

글썽이는 눈동자 그리기

작가 ✤ 고무(Komu) · 사용 소프트웨어 ✤ CLIP STUDIO

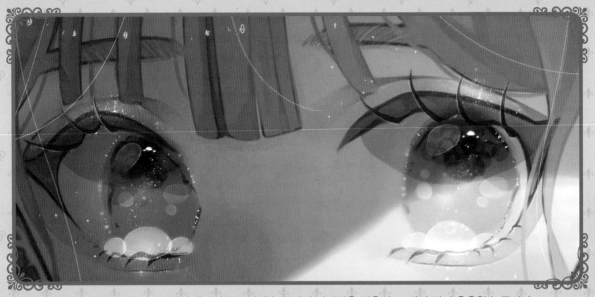

작가 코멘트 ✤ 펜과 레이어를 구분해 눈동자의 반짝임을 연출하고, 젤리 같이 촉촉한 눈동자가 될 수 있도록 최선을 다해 작업했다.

✤ 컬러 베리에이션

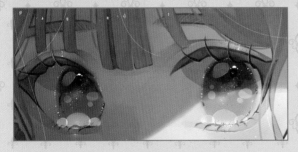

선화 그리기

검은색 [피드펜 풍 브러시(아이비스 페인트)](CLIP STUDIO ASSET 콘텐츠 ID: 1702205)로 선화를 그린다. 속눈썹은 끝으로 갈수록 선을 가늘게 그려야 예쁘게 표현된다.

선화 브러시 설정

밑바탕 칠하기 ①

'선화' 레이어 아래에 새로운 '피부', '눈동자', '머리' 레이어를 준비한다. [피드펜 풍 브러시]로 각 부위의 밑색을 칠한다. '피부' 레이어 위에 [클리핑]한 레이어 '피부 2'와 '피부 3'을 배치하고, 동일한 펜으로 짙은 색과 옅은 색을 넣는다. 하이라이트에 연한 물빛을 사용하면 투명감 있는 피부를 연출할 수 있다.

#fffaf3

#fdb79e

#f7e0d8

#a7c1be

👁		선화
👁		눈동자
👁		피부 3
👁		피부 2
👁		피부
👁		용지

▲ 레이어 상태

밑바탕 칠하기 ②

마찬가지로 '머리' 레이어 위에도 [클리핑]한 '머리 2' 레이어를 준비한다. 명도가 다른 색조(분홍색ㆍ물빛ㆍ피부색 등)를 [피드펜 풍 브러시]로 채색한다. 마지막으로 표시 레이어를 복사하고 '두껍게 칠하기 1'로 동일한 펜을 사용해 그림자나 선화를 두껍게 다듬는다.

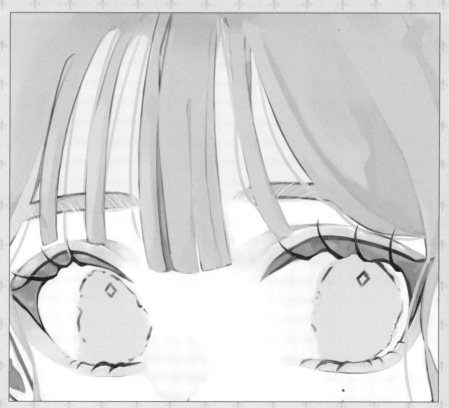

👁		두껍게 칠하기 1
👁		선화
👁		머리 2
👁		머리
👁		눈동자
👁		피부 3
👁		피부 2
👁		피부
👁		용지

▲ 레이어 상태

그림자와 빛 칠하기 ①

1 '전체 그림자 1' 레이어의 합성 모드를 [곱하기], 불투명도 55%로 설정한 뒤 [에어브러시(부드러움)]로 적자색을 입는다. 그 후 '두껍게 칠하기 1' 레이어에 [클리핑]하고, 그림자가 생기는 부분(빛의 반대편)의 색을 짙게 하면 그림자를 보다 예쁘게 표현할 수 있다.

2 '전체 빛 2'의 합성 모드를 [더하기(발광)]으로 설정한 뒤, 동일한 펜을 사용해 연한 주황색으로 칠한다. 그 후 '두껍게 칠하기 1' 레이어에 [클리핑]한다.

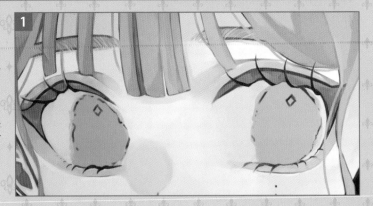

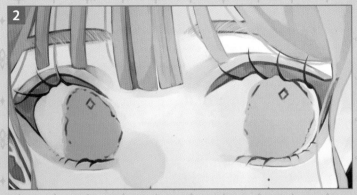

그림자와 빛 칠하기 ②

1 '그림자 1'의 합성 모드를 [곱하기], 불투명도 65%로 설정한다. [피드펜 풍 브러시]을 골라 짙은 적자색을 입고 위에서 소개한 방법보다 그림자를 더 뚜렷하게 칠한다.

2 '빛 2'의 합성 모드를 [더하기(발광)]로 설정하고 [에어브러시(부드러움)]로 연한 주황색을 짙은 그림자 위에 부분적으로 입힌다.

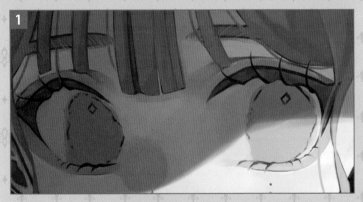

눈동자 그리기

동공을 뚜렷하게 그리지 않음으로써 눈동자 특유의 촉촉함과
반짝임을 표현했다.

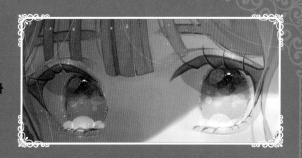

눈동자 칠하기 ①

1 90%의 [곱하기] 레이어를 만든다. 밑바탕과 동일한 색을 불투명도 50%의 [둥근 펜]으로 윗부분은 진
하게, 아래로 갈수록 연하게 그라데이션한다. 그 후 전체를 흐리게 한다.
2 새로운 [곱하기] 레이어로 동일한 펜을 사용하여 주황색 동그라미 여러 개를 만든다. 색의 조화를 위
해 모서리를 살짝 흐리게 한 후 마무리한다.

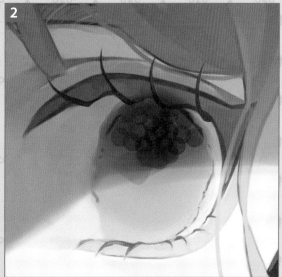

눈동자 칠하기 ②

1 [곱하기] 레이어로 눈동자 속 다이아몬드를 푸른색으로 칠해 포인트를 준다.
2 불투명도를 50%로 설정한 [곱하기] 레이어에 푸른색 그림자를 추가로 채색한다.
3 33%로 설정한 [곱하기] 레이어를 만들고, 흰자위에 그림자를 넣어 깊이감을 연출한다.

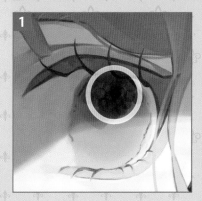

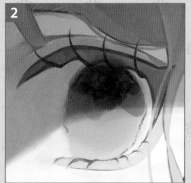

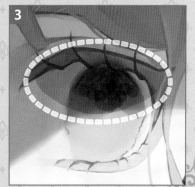

하이라이트 넣기

[더하기(발광)] 레이어를 사용하여, [둥근 펜]으로 눈동자에 하이라이트를 넣는다. 작고 동그란 빛을 불투명도 100%로 설정하여 선명하게 칠한다.
그고 둥근 빛은 불투명도를 30% 징도로 낮춰서 칠하고 테두리는 불투명도 100%의 가는 펜으로 그리면 반짝임을 더욱 강조할 수 있다.

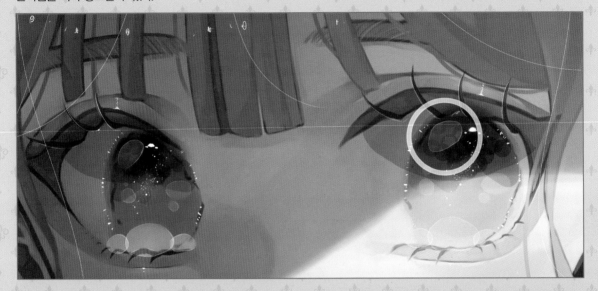

마무리 ①

오토 액션 [색수차](CLIP STUDIO ASSET 콘텐츠 ID: 1713222)를 사용하여 눈부시고 화려한 분위기를 만든다. '하이라이트' 레이어로 [리얼 프리즘 브러쉬](CLIP STUDIO ASSET 콘텐츠 ID: 1736408), [dust 밀도 항목](CLIP STUDIO ASSET 콘텐츠 ID: 1583768) 등을 이용한 하이라이트를 넣는다.

▶ 리얼 프리즘 브러쉬 설정

> **point**
> 하이라이트로 젤리 같은 질감을 표현한다

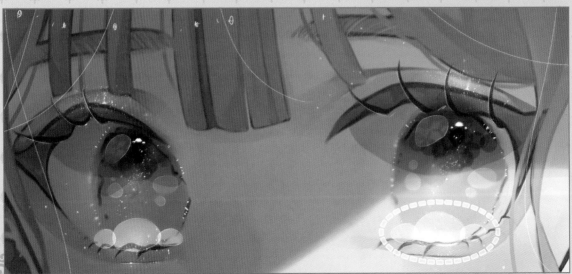

오토 액션 [가벼운 디퓨전 효과]를 이용하여 전체적인 분위기를 다듬는다.

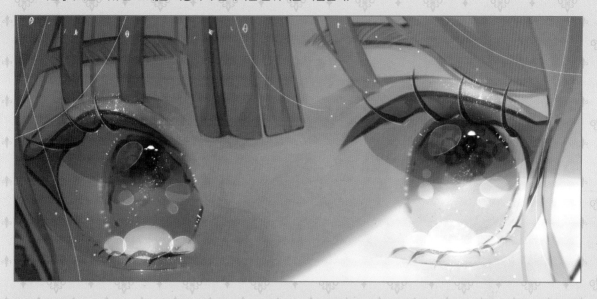

컬러 베리에이션

투명하고 청아하던 소녀의 이미지가 눈동자 색의 변화로 아름답고 요염한 여성의 이미지로 바뀌었다. 눈동자 색이 소녀의 여성스러움을 강조한다.

달콤한 느낌의 붉은 눈동자

분홍색 계열의 색을 사용해 밝은 느낌을 강조했다. 빨간색 계열의 그라데이션을 겹치면 신비로운 느낌을 줄 수 있다.

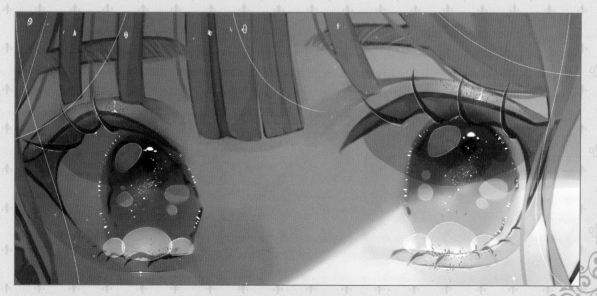

맑은 눈동자 그리기

작가 ❖ 아메미야 파무타스(86+)(Amemiya Pamutasu) · 사용 소프트웨어 ❖ SAI

작가 코멘트 ✛ 시선을 단숨에 사로잡는, 빨려 들어갈 것 같은 맑은 눈동자를 이미지했다.

❖ 컬러 베리에이션

선화 브러시 설정

선화 그리기에 앞서 [팜 선화]를 준비한다. 일러스트
의 분위기나 감각에 따라 [Spread & Noise]를 사용
한다.

선화 브러시 설정

선화 그리기

러프를 그대로 선화로 사용한다. 분홍색으로 먼저 그린 다음 [불투명도 유지(Preserve Opacity)]를 선택하고 검은색으로 변경한다. 이때 선이 좀 지저분하더라도 위에서 덧칠하고, 대신 러프 단계에서는 선화 자체에 크게 신경을 쓰지 않아도 된다.

◆ #000000

point

색을 칠하는 공정에서 선화를 다듬는다

밑색 칠하기

'선화' 레이어 아래에 부위별로 레이어를 만들어 밑칠한다. 덜 칠한 부분이 없도록 [연필]로 눈에 띄는 짙은 색을 칠한 이후 색을 변경한다. 이때 명도가 높은 색을 선택하고, 가능하다면 [페인트통(Bucket)]도 사용한다.

◇ #f6eee1 ◇ #edede7

◇ #9de0ce

▲ 밑색 칠하기 레이어 구조

칠하기 브러시 설정

색칠 공정부터 사용하는 브러시의 이름과 설정이다. **1** [맹목의 칼날] **2** [칠하기 2] **3** [칠하기 3] **4** [팜 수채]

1 Normal		
Brush Size ×5.0		500.0
Min Size		48%
Density		53
[Simple Circle]		
[No Texture]		
☑ Advanced Settings		
Quality	1(Fastest)	
Adge Hardn		0
Min Density		0
Max Dens Pr		100%
Hard ⟷ Soft		100
Press: ☑ Dens ☑ Size		

2 Normal		
Brush Size ×1.0		9.0
Min Size		0%
Density		100
[Simple Circle]		
[No Texture]		
Blending		9
Dilution		26
Persistence		3
☐ Keep Opacity		
☑ Advanced Settings		
Quality	2	
Adge Hardn		100
Min Density		0
Max Dens Pr		100%
Hard ⟷ Soft		100
Press: ☑ Dens ☑ Size ☐ Blend		

3 Normal		
Brush Size ×5.0		20.0
Min Size		0%
Density		80
Spread&Noise	Intens	84
[No Texture]		
Blending		21
Dilution		33
Persistence		16
☑ Keep Opacity		
Blur Pressure		27%
☑ Advanced Settings		
Quality	2	
Adge Hardn		100
Min Density		0
Max Dens Pr		100%
Hard ⟷ Soft		100
Press: ☑ Dens ☑ Size ☑ Blend		

4 Normal		
Brush Size ×5.0		65.0
Min Size		11%
Density		100
[Simple Circle]		
[No Texture]		
Blending		34
Dilution		100
Persistence		100
☐ Keep Opacity		
☑ Advanced Settings		
Quality	3	
Adge Hardn		0
Min Density		0
Max Dens Pr		100%
Hard ⟷ Soft		100
Press: ☑ Dens ☑ Size ☑ Blend		

피부 그리기

색을 조화시키면서 덧칠하면 매끄러운 질감의 피부 표현이 가능해진다.

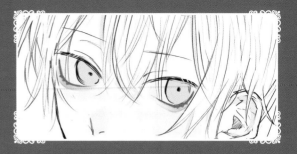

피부의 붉은 부분과 그림자 칠하기

1 '피부' 레이어 위에 새로운 레이어를 만들어 아래 레이어에 [클리핑(Clipping)]하고, [맹목의 칼날]로 볼에 붉은 기를 넣는다.

2 그 위에 [클리핑] 레이어를 만들어 [칠하기 2] 브러시로 그림자를 넣는다. 코의 붉은 부분도 보태 칠한다. [칠하기 2], [칠하기 3]으로 색을 넣은 뒤, [팜 수채]로 색을 부드럽게 펴서 경계를 흐리게 한다.

◇ #f6eee1　◇ #edc99c

◇ #e4d1c6　◇ #f1e1d4

▲ '흰자위' 레이어 추가

◇ #e1dbcf

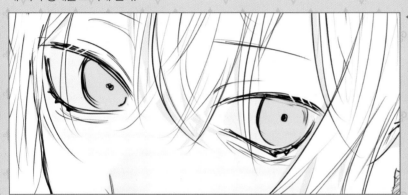

눈동자 아랫부분 그리기

'선화' 레이어 위에 새로운 레이어 '피부 칠해 넣기'를 만든다. [칠하기 2], [팜 수채] 브러시를 사용해 아래 속눈썹과 눈동자 아랫부분을 선화 위에 그려 넣는다.

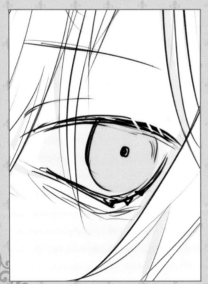

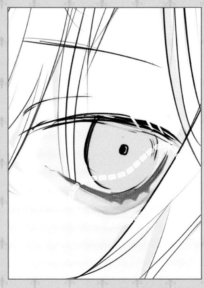

	피부 칠해 넣기 1
	Normal
	100%

	선화
	Normal
	100%

	머리
	Normal
	100% Lock

	눈동자
	Normal
	100% Lock

	흰자위
	Normal
	100% Lock

	그림자
	Normal
	100%

	볼
	Normal
	100%

	피부
	Normal
	100% Lock

▲ 여기까지의 레이어 상태

 #ac8b80　 #ddbaac

 # 눈동자 그리기

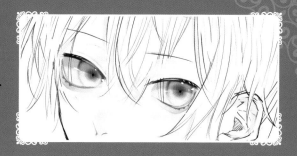

검은자위의 윤곽을 번지게 칠한다. 그림자를 넣어 빨려 들어가는 듯한 신비로운 눈동자를 표현한다.

그라데이션 넣기

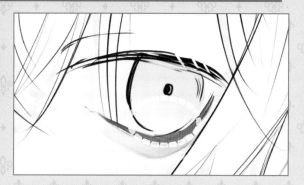

'눈' 레이어 위에 새로운 레이어를 [클리핑]하고 [맹목의 칼날]로 눈동자 밑에서부터 시작되는 그라데이션을 넣는다.
눈동자가 녹색 계열이면 아래에서부터 노란색, 빨간색 계열이면 위에서부터 보라색 등을 사용한다. 눈동자 색에 상관없이 밑에서 올라오는 노란색 계열은 어떤 눈동자에도 잘 어울린다. 밑색을 칠한 눈동자 색과 동일한 색(명도 변경)이 아닌 다른 색을 사용한다.

◇ #9de0ce ◇ #d8f2d3

눈동자 그려 넣기

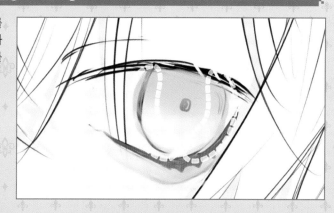

'피부 칠하기' 레이어 위에 '눈동자 칠하기' 레이어를 만든다. 눈동자와 흰자위 경계에 채도가 낮은 청색과 청자색을 그려 넣는다. [칠하기 2]로 붓의 불투명도를 조절하며 겹쳐 칠한다.

 #75849d #70adad

동공 칠하기

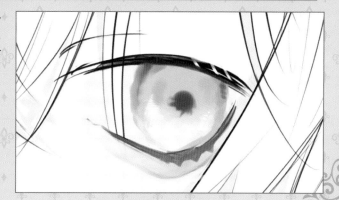

동공에 짙은 색을 넣고 경계가 뚜렷해 보이지 않도록 칠한다. 필압이 낮은 [칠하기 3]으로 부드럽게 그린다. 눈동자 속 색을 스포이트로 추출해서 중심으로 향하는 선을 넣는다.

 #26486d

색 늘리기

다채로운 표현을 위해 색을 다양하게 늘린다.
'눈동자 칠하기' 레이어 위에 새로운 레이어를 만들어 [칠하기 3]으로 연보라색을 칠한다. 이때 [스크린(Screen)]은 59%로 설정한다.

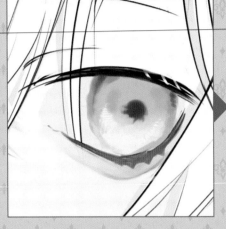 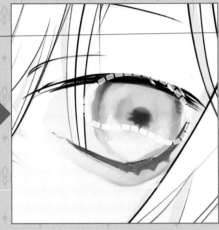

 #d4abde

동공과 그림자 칠하기

1 위쪽에 '동공' 레이어를 만들어 동공을 수정한다.
2 '눈 그림자' 레이어를 겹쳐서 [곱하기(Multiply)] 91%로 설정하고 [칠하기 2]로 흰자위와 눈동자에 그림자를 넣는다.

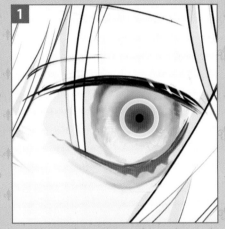

 #bbb4bd

하이라이트 넣기

눈동자에 윤기를 더한다. 가장 위에 레이어를 만들어 하이라이트를 넣는다. 눈꺼풀을 '피부 칠하기'로 덧칠해 완성한다.

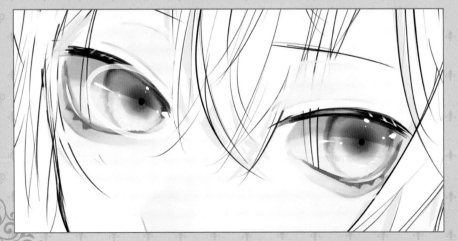

▲ '눈동자 칠하기'의 레이어 상태

 # 머리 그리기

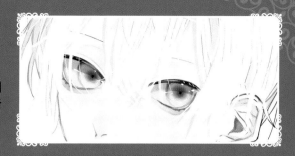

연한 그림자와 움직임이 있는 하이라이트의 조합이다. 질감의
차이를 주면 뻑뻑한듯하면서도 윤기 있는 느낌의 머리카락을
만들 수 있다.

그림자와 조화시키기

1 '머리'의 밑색 칠하기에 새로운
레이어를 [클리핑]하고 [연필], [칠
하기 2], [팜 수채]를 사용해 그림
자를 간단하게 넣는다.

2 그 위에 다시 새로운 레이어를
만들어 [클리핑]한다. 비쳐 보이는
느낌을 표현하기 위해 피부와 겹
치는 머리 부분에 [맹목의 칼날]로
피부색을 넣는다.

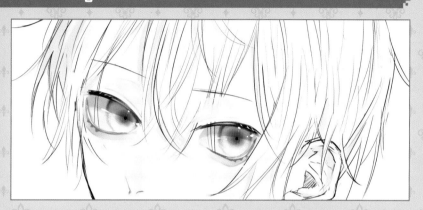

머리 그려 넣기

1 '선화' 레이어의 머리 부분을 [불투명도 유지(Preserve Opacity)]로 설정한다. 색을
연하게 칠해 선화의 색을 변경한다.

2 '눈동자 칠해 넣기' 레이어보다 위에 '머리 칠해 넣기' 또는 '하이라이트' 레이어를 만
들고, 광원(마주 봤을 때 일러스트의 오른쪽 대각선 위)을 의식하며 칠해 넣는다. 이때
브러시는 [칠하기 2], [칠하기 3], [팜 수채]를 사용한다.

◇ #ecebe6 ◇ #d7d8d8

◇ #d2d5d8 ◈ #a9adb4

◇ #ffffff

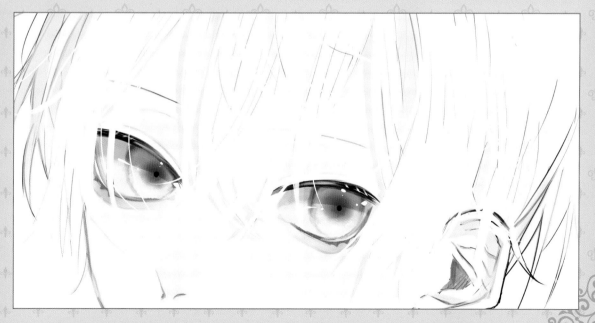

마무리

전체적으로 마무리하고 색감을 조정하여 화면에 통일감을 준다. 분홍색을 연하게 뿌려 투명감을 더한다.

수정 후 조정하기

머리카락이나 눈동자의 빛 반사 등이 신경 쓰인다면 그 위에 새로운 레이어를 만들어 수정해 나간다. 이 그림에서는 추가로 액세서리를 그렸지만 화면 전체의 균형을 고려한다면 기본적으로 러프의 시점에서 그리는 게 좋다.

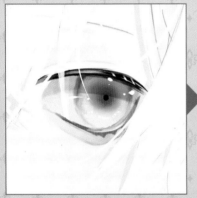
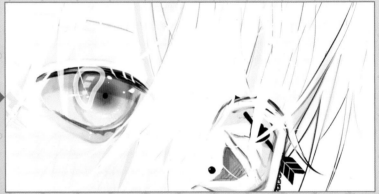

화면 마무리하기

가장 위에 새로운 레이어를 작성하고, 전체를 분홍색으로 [오버레이(Overlay)] 걸면 완성된다. 광원에서 발광을 거는 경우도 있다.

#ff9fea

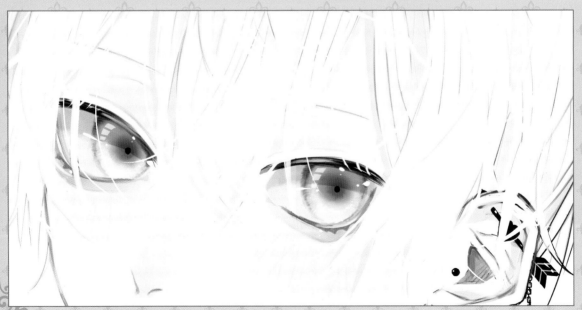

 # 컬러 베리에이션

컬러 베리에이션을 만든다. 완성된 일러스트 최상단에 새로운 레이어를 만든다.

합성 모드 [오버레이(Overlay)]로 눈동자에 원하는 색을 넣는다. 취향에 따라 불투명도를 약간씩 조정한다.

▲ 완성된 일러스트에 넣고 싶은 한 가지 색 겹치기

분홍색 눈동자

어려 보이는 분홍색 눈동자는 부드럽고 평온한 느낌을 준다. 동공에 보라색을 넣어 신비감을 더한다.

푸른 눈동자

푸른색의 짙은 눈동자는 깊은 바다와 자연을 연상시키며 비슷한 계열의 물색과는 또 다른 분위기를 낸다. 지적이고 의지가 강한 이미지를 연출한다.

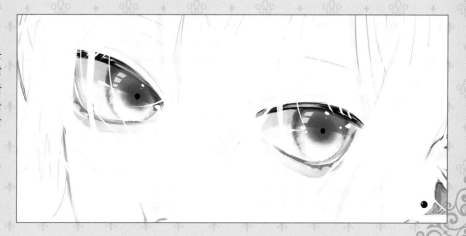

포근한 느낌의 눈동자 그리기

작가 ✦ 하바쿠라 고시(Habakura Goshi) · 사용 소프트웨어 ✦ CLIP STUDIO

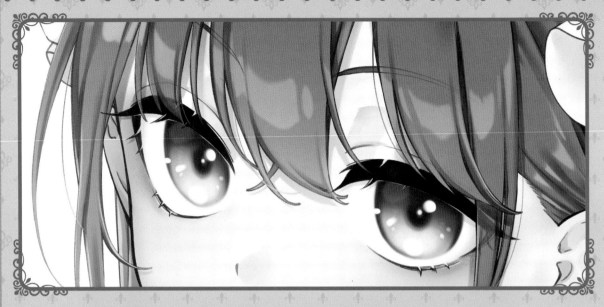

작가 코멘트 ✦ 밑색과는 다른 색감의 그림자와 빛을 사용하여 반짝이는 빛을 묘사했다.

선화 그리기

[브러시(부드러움)]로, 브러시 크기를 굵게 하여 밑그림을 그린다. 이때 머리카락 등의 세세한 부위는 밑그림을 그리면서 어느 정도 그려 넣는다.

'벡터 레이어'를 만들고 브러시 [질감 수미 펜](CLIP STUDIO ASSET 콘텐츠 ID: 17517 11)을 사용해 선을 긋는다.
레이어는 '윤곽', '눈', '머리카락', '기타 장식' 등으로 나눈다. 눈동자는 색칠로만 표현하고 선은 그리지 않는다.

피부 그리기

밑색인 피부 색 위에 부드러운 느낌으로 그림자를 칠한다. 추가로 눈 바깥쪽에 콘트라스트나 붉기를 더해준다.

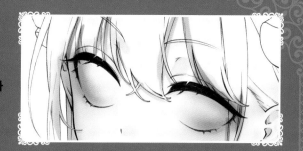

밑색 칠하기

[채우기]와 [둥근 펜]을 사용해 밑색이 되는 색을 칠한다.

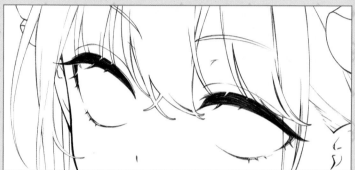

100% 오버레이	피부·마무리 오버레이
100% 더하기(발광)	피부·입자 하이라이트
100% 표준	피부·하이라이트
100% 곱하기	피부·붉기
100% 표준	피부·그림자 진함
100% 표준	피부·그림자 연함
100% 표준	피부 밑바탕

▲ 피부의 레이어 구조

◇ #feede2

그림자 칠하기

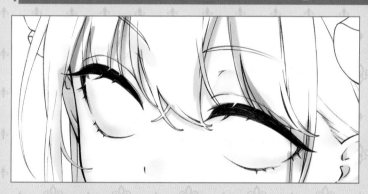

표준 레이어로 그림자를 칠한다. [부드러운 피부 브러시](CLIP STUDIO ASSET 콘텐츠 ID: 1582351)와 [에어브러시]를 사용해 눈꺼풀이나 눈 바깥쪽에 부드러운 그림자를 칠한다.
이후에 표준 레이어로 머리카락 등의 그림자를 '진한 수채'를 사용해 약간 짙은 색으로 칠한다.

하이라이트 넣기

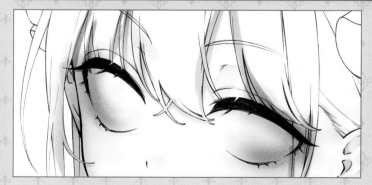

[곱하기] 레이어를 만들고, [에어브러시]로 눈가와 볼 전체에 붉은 기를 더해준다.
표준 레이어로 눈꺼풀과 코에 흰색 하이라이트를 넣고 [더하기(발광)] 레이어로 눈꺼풀의 빛과 입자 상태의 하이라이트를 눈꼬리에 넣는다. 이 부분은 [스프레이]를 쓴다.
[오버레이]로 얼굴 중심에 주황색을 부드럽게 입혀 마무리한다.

눈동자 그리기

선을 그리지 않고 색칠만으로 눈동자를 표현한다. 레이어를 몇 번씩 겹쳐 동공이나 홍채에 다양한 빛을 보태 넣는다.

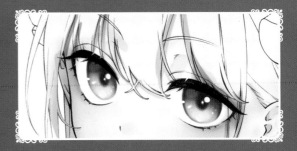

밑색 칠하기

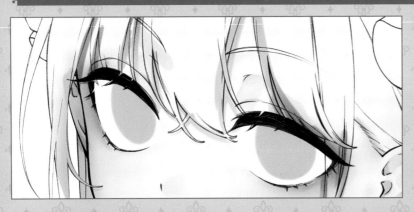

[채색] & [융합 브러시]로 눈동자와 흰자위의 밑색을 칠한다.

 #7dc2ec

동공 및 홍채 칠하기

1 [에어브러시]로 눈동자 윗부분부터 짙은 색을 입힌다.

4 [스크린] 레이어로 홍채를 연하게 그려 넣는다.

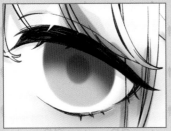

2 [곱하기] 레이어로 동공 부분을 약간 연하게 칠한다.

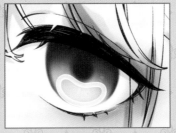

5 눈동자 아랫부분에 불투명도를 낮춘 [스크린] 레이어로 분홍색을 넣는다.

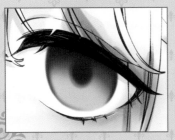

3 눈동자 윗부분과 윤곽, 동공의 짙은 부분을 진한 색으로 칠한다.

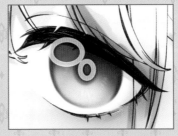

6 불투명도를 낮춘 표준 레이어로 눈동자 윗부분과 동공 중앙에 분홍색을 넣는다.

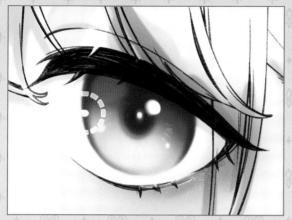

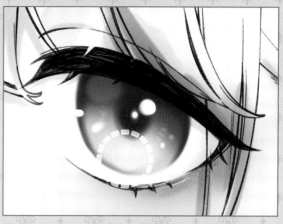

1 [더하기(발광)] 레이어를 만들어 흰색 하이라이트를 넣는다.

2 1의 레이어 아래에 [스크린] 레이어를 만들어 하이라이트와 조금 떨어진 곳에 분홍색을 넣는다.

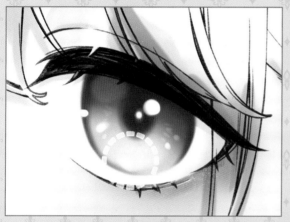

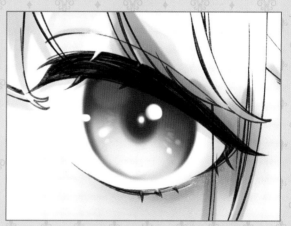

3 표준 레이어로 눈동자 아랫부분에 노란색 하이라이트를 넣는다.

4 불투명도를 낮춘 [발광 닷지] 레이어를 만들어 [에어브러시]로 눈동자 아랫부분에 빛을 살짝 넣는다.

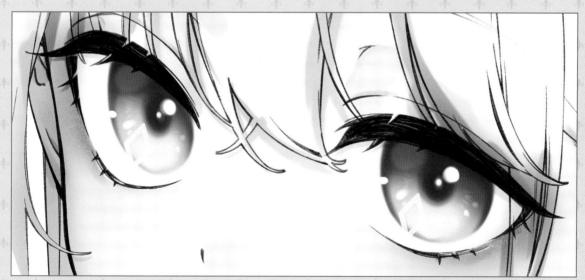

5 불투명도를 낮춘 [발광 닷지] 레이어를 만들어 다이아몬드 모양의 하이라이트를 넣는다.

> **point**
> 레이어 겹치기

머리 그리기

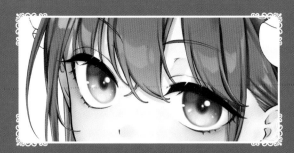

밑색을 칠한 머리 위에 그림자나 하이라이트를 넣고 다듬는다.
원근 부분의 색칠을 조절하며 깊이감을 표현한다.

밑색 칠하기

[둥근 펜]과 [채우기]를 사용해 밑색을 칠한다.

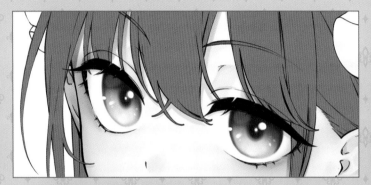

#b67755

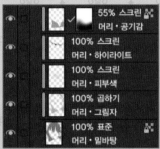

▲ 머리 레이어 구조

그림자 넣기

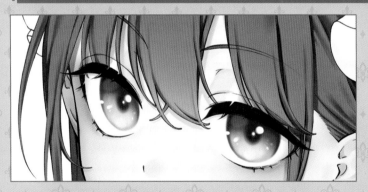

[곱하기] 레이어를 만들어 머리의 그림자를 칠한다. [불투명 수채 브러시]로 먼저 그림자를 대략적으로 칠하고, [컬러 믹스 브러시](CLIP STUDIO ASSET 콘텐츠 ID: 1706893)로 늘리거나 다듬는다.

[곱하기] 레이어를 만들어 머리의 그림자를 칠한다. [불투명 수채 브러시]로 먼저 그림자를 대략적으로 칠하고, [컬러 믹스 브러시](CLIP STUDIO ASSET 콘텐츠 ID: 1706893)로 늘리거나 다듬는다.

하이라이트 넣기

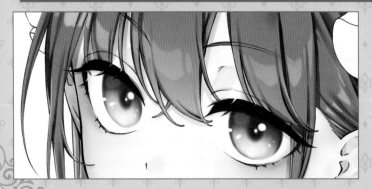

[스크린] 레이어로 머리에 하이라이트를 넣는다. [진한 수채]로 먼저 그린 후 [에어브러시] 등으로 다듬는다. 볼륨감을 위해 머리 안쪽 부분을 [스크린] 레이어로 덧칠(물색)한다.

마무리

레이어를 세세하게 추가한 후에 마무리한다.
볼륨감을 낼 수 있다면 완성이라고 볼 수 있다.

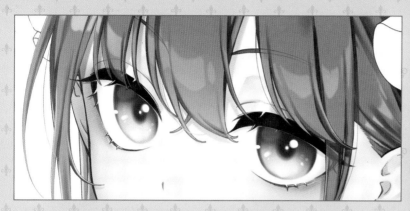

선화에 표준 레이어를 [클리핑]하여 색을 베낀다. 머리카락이나 속눈썹 등 세세한 부분 역시 표준 레이어로 수정한다. [스크린] 레이어를 만들고 [에어브러시]로 물색을 부드럽게 올려 볼륨감을 나타내면 완성된다.

▶ 마무리 레이어 구조

컬러 베리에이션

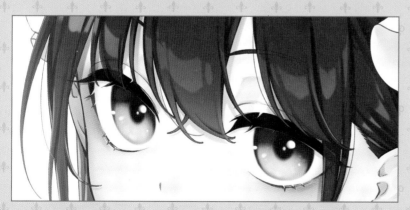

다른 베리에이션에서는 [그라데이션 맵]의 '저녁노을(황금빛)'을 사용한다. 그림자 레이어 위에 올려서
눈동자와 머리 밑색, 그림자 색만 바꿨다.

요염한 눈동자 그리기

작가 ❧ 아파테토(Apatite) · 사용 소프트웨어 ❧ CLIP STUDIO

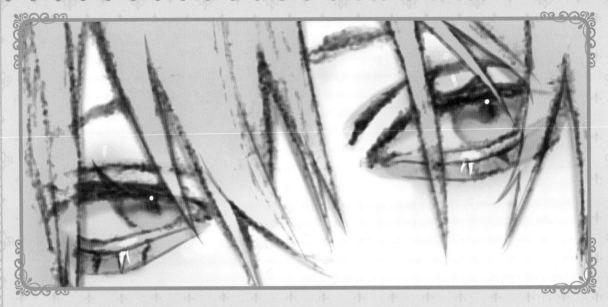

작가 코멘트 ✦ 붉은 느낌이 사실감 있게 잘 표현되도록 신경 쓰며 눈동자를 그렸다.

선화 그리기

1 0.3mm의 샤프펜슬로 선화를 그린다. 이번에는 적당히 까칠까칠하고 그리기 쉬운 복사용지를 활용했다. 다 그린 선화는 스마트폰 등으로 촬영해, 일러스트 데이터로 읽어 들인다.

2 선화를 추출한다. [레이어] 메뉴에서 [신규 색조 보정 레이어]를 선택해 [밝기 · 대비]를 조정한다. 이때 일러스트가 지나치게 밝아지거나 하얘지는 등의 색감 손실이 발생해서는 안 되며, 검은색도 번지지 않을 정도로 진하게 해야 한다. 이후 [레이어] 메뉴에서 [신규 색조 보정 레이어]를 선택해 레벨을 조정하고 [레이어] 메뉴의 [화상 통합]을 선택, [편집] 메뉴에서 [휘도를 투명도로 변환]으로 설정한다.

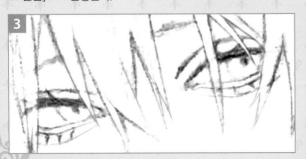

3 **2**의 상태라면 종이의 까칠까칠한 질감이 남아 있거나, 촬영 시 빼먹은 세세한 묘사가 눈에 띄게 된다. 거기에 추가로 선을 그려 선화의 퀄리티를 높이는데, 이 공정은 전체를 마무리하는 아주 중요한 작업이기에 신중하게 진행할 필요가 있다.

▲ 선화 추출용 메뉴

피부 칠하기

[에어브러시]를 사용해 푸르스름하고 흰 피부를 단홍색으로 부드럽게 물들인다. 피부에 혈색이 은은하게 강조된다.

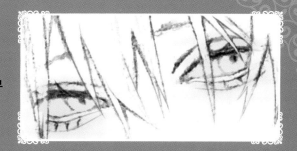

밑색 칠하기

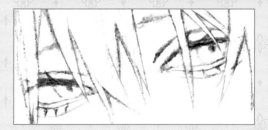

앞머리에 닿을 정도까지 피부를 색칠해야 머리카락에 투명감을 표현하는 이후의 작업이 수월해진다. 이번에는 푸르스름하고 흰 원래의 피부와 잘 어울리게끔 분홍빛에 회색을 조금 섞었다.

◇ #f7f1ef

눈 주변 칠하기

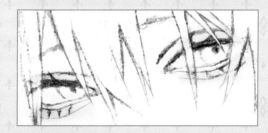

[에어브러시(부드러움)] 툴을 사용하여 눈 주변을 단홍색으로 부드럽게 색칠하면 혈색의 자연스러움을 나타낼 수 있다. 이때는 브러시의 불투명도를 낮춰 칠하는 것이 포인트다.

◇ #ff918d

흰자위 칠하기

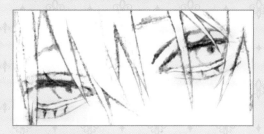

밀크초콜릿 같은 갈색을 연하게 골고루 칠한다. 흰자위는 피부색이나 주변의 빛 등으로부터 영향을 받기 때문에 완전히 새하얘지는 않다. 불그스름한 색에 회색을 더하면 자연스러운 느낌을 낼 수 있다.

◇ #c9aca3

눈 밑 칠하기

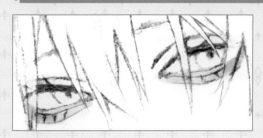

눈 밑을 초코우유 색으로 너무 진하지 않게 칠하고 눈꼬리는 터치를 반복하며 눈 밑보다 조금 더 진하게 칠한다. 눈 밑 점막에 단홍색을 살짝 입히고 동일한 터치로 눈꼬리와 눈구석을 진하게 덧칠한다.

◇ #a9776f

눈동자 그리기

터키색을 밑색으로 하고 음영과 하이라이트를 조합시키면 입체감 있는 눈동자를 만들 수 있다.

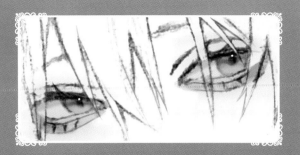

눈동자 밑바탕 칠하기

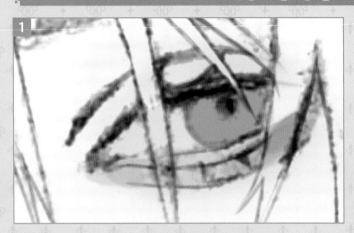

1 터키색으로 눈동자를 칠한다.

◆ #70a2a7

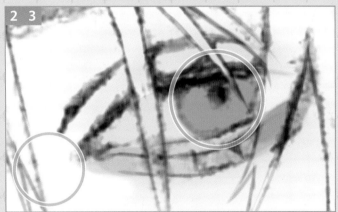

2 '피부 칠하기'에 사용된 단홍색의 불투명도를 낮추고, 눈동자 가장자리를 따라 그려 나간다.

◆ #ff918d

3 눈구석 주변에 하이라이트를 넣으면 피부에 광택이 생겨 눈동자의 인상이 더욱 강해진다.

◇ #fcfaf9

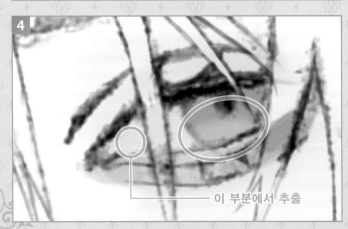

이 부분에서 추출

4 흰자위의 색을 그대로 추출하고 불투명도를 조절해 눈동자의 아래쪽 반을 칠하면 눈동자의 촉촉함과 투명감을 표현할 수 있다.

◇ #e7d0cb

그림자 넣기

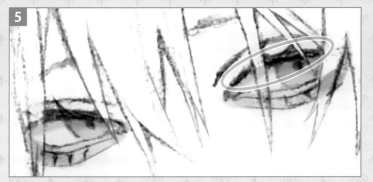

5 그림자가 생기는 눈동자의 윗부분을 칠한다. 이 부분은 피부색의 영향을 받기 때문에 검은색이 아닌 붉은빛이 도는 자갈색으로 칠한다. 불투명도를 낮춰 너무 진하게 칠하지 않도록 주의하자.

 #554148

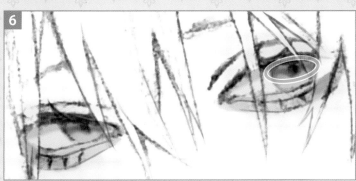

6 눈동자 안에 그림자를 넣는다. 불투명도를 낮춘 짙은 청록색(녹색이 약간 적게)을 덧칠한다. 이때 눈동자의 중심부만 채색함으로써 눈동자 전체에 입체감을 준다.

 #3e5e7e

하이라이트 넣기

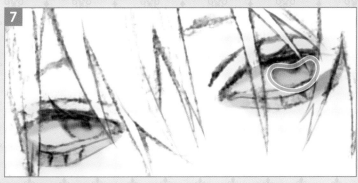

7 여러 종류의 색에 의해 눈동자 색이 흐려졌으므로 눈동자에 선명함을 더해준다. 흰자위의 색이 추출된 눈동자 아래쪽에 테두리를 긋듯 칠하고 불투명도는 살짝 높인다.

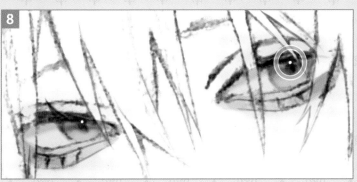

도구 속성[G펜]

G펜

브러시 크기 25.1

불투명도 100

안티에일리어싱

손떨림 보정 6

벡터 흡착

시작점과 끝 브러시 크기, 브러시 농도,

8 눈동자에 하이라이트를 넣는다. 불투명도 100%의 [G펜]으로 작고 또렷한 흰 점을 그려 넣는다. 점의 크기에 따라 표현하고자 하는 전반적인 분위기가 달라진다.

point
눈동자의 음영

 #49c7d0

마무리

눈꺼풀을 중심으로 눈 주변을 세세하게 칠해 입체적으로 보이게끔 마무리한다. 머리카락 채색 시 얼굴에 드리우는 그림자 등에 주의한다.

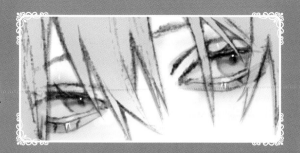

쌍꺼풀 칠하기

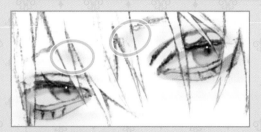

쌍꺼풀의 선을 단홍색으로 덧그리고 안구와 눈썹 사이에 있는 우묵한 부분을 쌍꺼풀과 동일한 색으로 칠한다. 이 부분을 너무 진하게 칠하면 이목구비가 지나치게 뚜렷해지므로 주의한다.

◆ #e9827b

눈꺼풀 칠하기

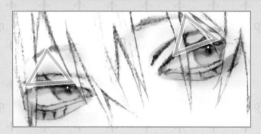

[에어브러시(부드러움)]로 눈꺼풀의 중심부를 삼각형으로 붉게 칠하고, [DAMI PEN]으로 눈 밑과 눈썹에 붉은 기를 살짝 더해준다.

◆ #ff6b77

하이라이트 넣기

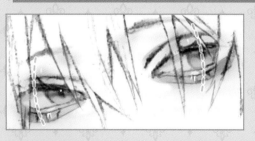

[DAMI PEN]과 [G펜]으로 하이라이트를 그려 넣는다. 불투명도를 낮추고 붉게 칠한 눈꺼풀 중심부에 윤기나는 구슬을 그리면 붉은 밑바탕이 흰 하이라이트를 부각시켜 탄력 있는 질감을 만들어 낸다.
눈알이 동그랗다는 것을 인식하며 눈 밑의 점막과 아래쪽 속눈썹에 하이라이트를 넣는다. 각 하이라이트를 선으로 이으면 완만한 하나의 곡선(녹색 점선)이 되도록 흰색을 넣는다.

금발 칠하기

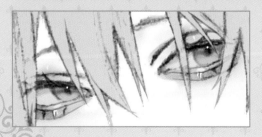

머리카락의 밑색을 칠한다. 금발로 칠할 때는 특히 높은 채도에 주의한다. 채도가 너무 높은 노란색의 경우 캐릭터의 품격을 오히려 떨어뜨릴 수도 있다.

◇ #d9c99e

머리카락 그림자 넣기

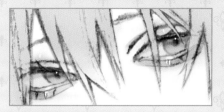

머리카락의 그림자를 만든다. 먼저 새로운 레이어를 만들고, 불투명도를 낮춘 핑크 아몬드 색을 [DAMI PEN]으로 채색한다. 머리카락 아래를 덧그리듯 칠해 머리카락을 부각시킨다.

 #ca7e77

마무리

피부색에 어울리는 그림자를 위해 '머리카락 그림자' 레이어를 불투명도 90%로 설정한다.

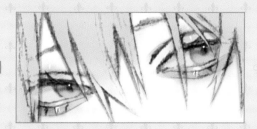

컬러 베리에이션

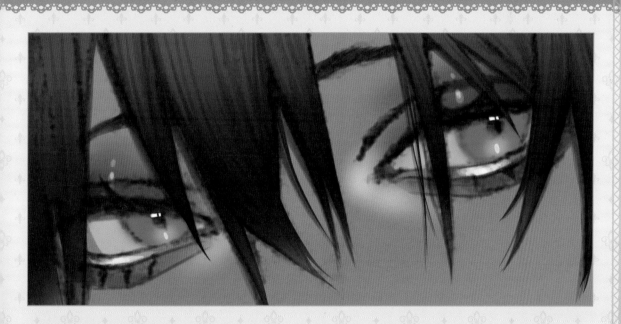

눈동자 칠하기

 #6659e0

1 수국 같은 보라색 눈동자와 흰자위의 조화를 위해 경계선을 [에어브러시]로 처리한다.

 #504b5c

2 불투명도를 조절한 회색으로 눈꺼풀 경계에 약간의 그림자를 넣는다.

 #52bbfd

3 [에어브러시]로 눈동자 아랫부분을 칠한다.

 #bcff99

4 새로운 레이어를 만들어 눈동자 위아래에 [G펜]을 이용한 녹색 하이라이트를 넣는다. 위쪽 하이라이트에 흰색을 겹쳐 밝기에 차이를 주면 인상적인 눈동자를 표현할 수 있다.

 #fffbe3

5 눈구석에 [에어브러시]로 하이라이트를 넣어 시선이 눈동자에 집중되게끔 한다. [G펜]으로 위쪽 눈꺼풀에도 비슷한 느낌의 하이라이트를 넣어 마무리한다.

순수한 눈동자 그리기

작가 ❧ 지토세자카 스즈(Chitosezaka Suzu) · 사용 소프트웨어 ❧ CLIP STUDIO

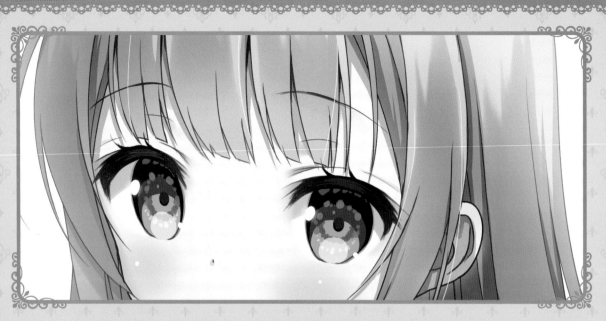

작가 코멘트 ✛ 눈물을 글썽이는 듯한 투명감 있고 순수한 눈동자를 의식하며 그렸다.

선화 그리기

커스텀 브러시 [매끄러운 펜]으로 선화를 그려 나간다.
1 러프 단계에서 이미지를 정하여 그린다. 러프는 [레이어 속성]의 [레이어 컬러]로 전체의 색을 변경하고, 20% 내외의 불투명도를 유지한다.
2 원활한 조정을 위해 '윤곽', '얼굴', '앞머리', '뒷머리' 등으로 레이어를 나눠 만들고 '선화' 폴더에 정리한다. 전체를 적갈색으로 채운 레이어를 '선화' 폴더에 [클리핑]해 선의 색을 바꾸었다. 마지막으로 '선화' 폴더의 합성 모드를 [곱하기]로 변경한다.

▲ 오리지널의 매끄러운 펜. 필압과 속도 등 세세한 부분의 설정

 # 피부 그리기

볼과 귀에 부드럽게 붉은 기를 더해주면 포동포동하고 앳된 얼굴을 표현할 수 있다.

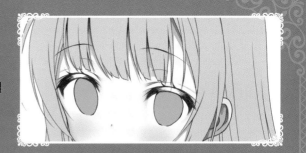

레이어 나누기

피부와 눈동자 등 부위별로 레이어를 나누어 밑색을 칠한다. 밑색 칠하는 작업은 각각 새로운 레이어를 [클리핑]하면서 진행한다.

	100% 곱하기
	볼
	100% 표준
	피부 2 그림자
	100% 표준
	피부 1 그림자 ②
	100% 표준
	피부 1 그림자 ①
	100% 표준
	레이어 17

▶ 예: 피부를 칠할 때 레이어 상태
(맨 밑은 밑색 칠하기 레이어)

볼 칠하기

[곱하기] 레이어로 [에어브러시(부드러움)]를 사용한다. 연분홍색으로 볼에 타원형을 그리듯 붉은 기를 넣는다.

◇ #fff0e6　　◇ #ffcdc9

◇ #e9a59c　　◇ #ca737d

그림자 칠하기

1 [G펜]으로 머리의 그림자 등을 칠한다. 테두리가 뚜렷한 부분을 중점적으로 칠한다. **2** [주선도 수채도 두껍게 칠하기도 다 할 수 있는 게으름뱅이 브러시](CLIP STUDIO ASSET 콘텐츠 ID: 1708873 이하, '게으름뱅이 브러시')로 동일한 색의 그림자를 겹친다. 여기서 칠하는 것은 피부의 음영이므로 가능하면 부드럽게 칠한다. **3** 어두워지는 부분에는 [G펜]으로 짙은 색의 그림자를 칠한다.

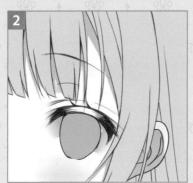

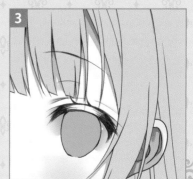

눈동자 그리기

둥글고 큰 빛을 넣으면 정면을 응시하는 순수하고 맑은 눈동자를 표현할 수 있다.

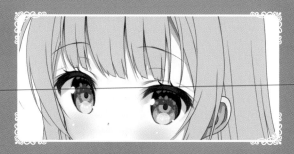

흰자위와 속눈썹 칠하기

눈동자를 녹색으로 밑칠한 후, 아래에 레이어를 만들어 눈동자 가장자리에 분홍색 선을 긋는다.

1 흰자위를 채색하고, 피부와의 경계를 [색 혼합(흐리기)]으로 흐리게 해 피부와 어울리게 한다. 그 후에 [게으름뱅이 브러시]로 그림자를 칠한다.

2 속눈썹을 칠한다. 속눈썹은 '채우기'로 칠하지 말고 끝부분을 [색 혼합(손끝)]으로 약간 비치도록 해서 붓을 펴듯 칠해 넣는다.

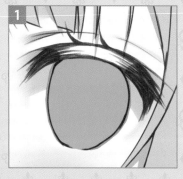 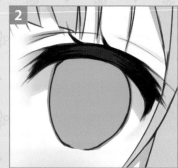

 #4FBDAF #FF8291

그림자 칠하기

1 눈동자 위쪽에 초승달을 그리듯 그림자를 칠하고, 더 짙은 색의 그림자를 겹친다.

2 2색 그림자의 중간 정도의 색으로 동공을 그려 넣는다. 동공 아랫부분에 가늘고 진한 그림자를 넣는다.

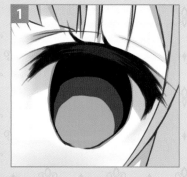 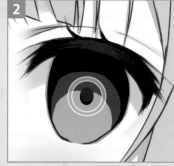

 #344B76 #02052C

 #2F335D

빛 칠하기

1 눈동자 아래쪽에 [발광 (닷지)] 레이어를 만들어 빛을 넣는다. 다시 [발광 닷지]를 만들어 동일한 색의 [G펜]으로 홍채를 그려 넣는다.

2 '선화' 위에 새로운 레이어를 만들고 [G펜]으로 하이라이트를 넣는다. 볼 등 하이라이트를 추가하고 싶은 부분에도 함께 넣어 준다.

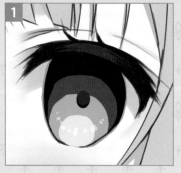 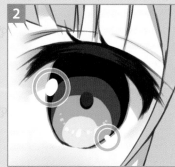

눈동자 그려 넣기

1 동공 아랫부분에 [게으름뱅이 브러시]로 눈동자 그림자보다 약간 밝은 색의 방사선 모양을 그려 넣는다.

2 눈동자 윗부분에 채도가 높은 푸른색의 반사광을 넣는다.

3 회색을 띤 고리 모양의 보라색 물방울을 여러 개 그려 넣고, 채도가 높은 분홍색 점을 [G펜]으로 그려 넣는다.

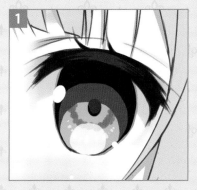 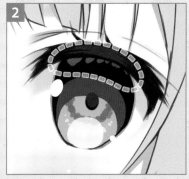 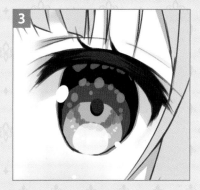

눈동자 마무리

1 [에어브러시(부드러움)]를 사용해 눈동자를 마무리한다. '속눈썹' 레이어에 [스크린] 레이어를 [클리핑]하고 속눈썹의 양끝을 주황색으로 칠해 피부와 어울리게 한다.

2 다시 속눈썹 선화의 양끝과 눈동자 아랫부분에 주황색을 더한다. 가운데에는 검은색을 칠해 눈의 선화를 강조한다.

3 큰 하이라이트 주위에 [스크린] 레이어로 밝은 보라색의 [글로우]※를 더한다.

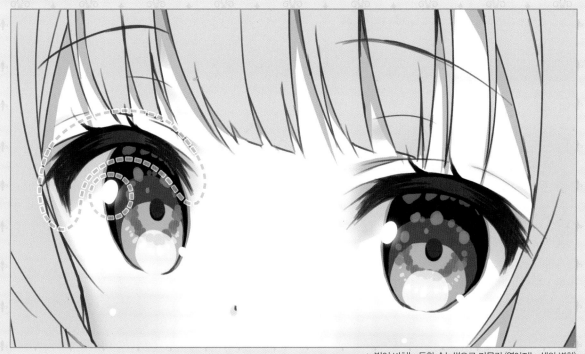

▲ 빛이 비치는 듯한 속눈썹으로 마무리 (옅어지는 색의 변화)

point
반사된 빛을 겹쳐 눈물을 글썽이는 듯한 눈동자를 만든다

※ 대상이 빛을 발하는 것처럼 보이게 하는 효과

머리 칠하기

다양한 색이 사용된 빛의 반사를 겹쳐, 비교적 연하고 투명감 있는 색감의 머리를 만든다.

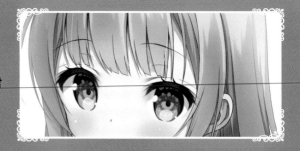

머리 그림자 칠하기

1 [게으름뱅이 브러시], [G펜]을 사용하여 굵직한 그림자를 대략적으로 칠한다. 그 후에 [색 혼합(손끝)]으로 머리카락 방향을 의식하며 다듬는다.

2 진한 색의 그림자도 같은 방법으로 작업을 반복하고 불투명도는 레이어를 겹쳐 조정한다.

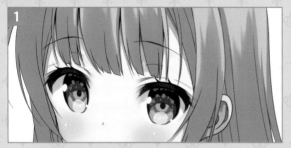 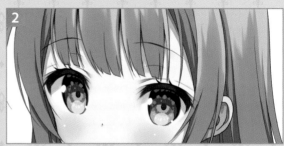

 #c8c3b6 #939295 #606270

머리 마무리

[에어브러시(부드러움)]로 얼굴에 닿는 머리카락을 피부색으로 칠해 투명감을 표현한다. [오버레이] 레이어를 만들어 머리의 오른쪽 윗부분부터 노란색을 부드럽게 칠해 빛이 비치게 한다. 마지막으로 하이라이트용 머리카락을 몇 가닥 그려 넣어 완성한다.

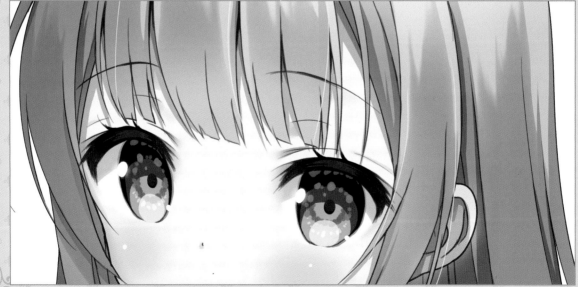

▲ 가벼워진 머리의 색감이 주는 화사함

빛의 반사를 넣어 투명감을 표현한다. [스크린] 레이어의 [에어브러시(부드러움)]로 화면 왼쪽에 청색을
넣고, 동일한 모드의 레이어를 만들어 화면 오른쪽에 붉은색을 넣는다.

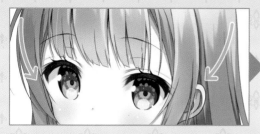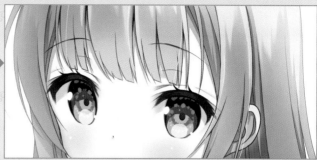

컬러 베리에이션

컬러 베리에이션을 만든다. 눈동자 색칠이 끝나면 '눈동자' 공정 레이
어 위에 [톤 커브] 레이어를 만든다. [톤 커브]의 Red, Green, Blue의
채널을 조정해 색을 변경한다.

▶ 좌측 상단의 탭을 클릭
하면 RGB, Red, Green,
Blue를 선택할 수 있다.

푸른 눈동자

푸른색 계열의 눈동자는
물을 연상시키며 청초한
인상을 준다. 채도가 높은
색을 사용해 강한 의지를
드러낸다.

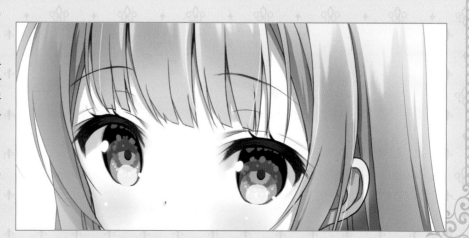

무지갯빛 눈동자 그리기

작가 ✦ 무에노 우니(Moeno Uni) · 사용 소프트웨어 ✦ CLIP STUDIO

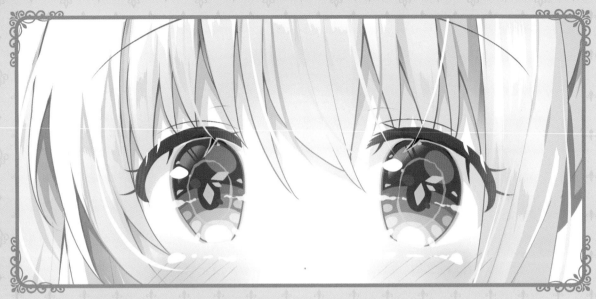

작가 코멘트 ✦ 무지갯빛의 빛나는 보석을 이미지해서 그렸다. 빛과 그림자의 콘트라스트가 뚜렷하게 표현되도록 발광색을 넉넉하게 사용했다.

선화 그리기

'러프' 레이어의 불투명도를 9%로 낮추고 러프를 바탕으로 선화를 그린다. 선화는 [선화용 강약 펜](CLIP STUDIO ASSET 콘텐츠 ID: 1695016)을 주로 사용하고, 속눈썹은 [헤어 펜](CLIP STUDIO ASSET 콘텐츠 ID: 1706893) 툴을 사용한다. 굵게 표현되는 그림자를 의식하며 선화의 강약을 조절한다.
덜 지워졌거나 삐져나온 선을 수정할 때는 선화의 레이어를 폴더에 정리하고 그 폴더를 [레이어 속성]의 [경계 효과 테두리]로 테두리 두께는 5, 테두리 색은 빨간색으로 설정한다. 이렇게 하면 선이 눈에 잘 띄는 효과를 얻을 수 있다.

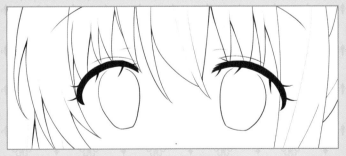

▲ 헤어 펜 설정

▲ 선화용 강약 펜 설정

피부 그리기

펜과 브러시의 색감 차이를 조합해서 귀여운 피부를 만든다.

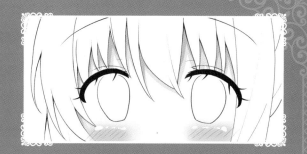

폴더 나누기

레이어는 부위마다 폴더를 따로 만들어 관리한다. 기본적으로 각 폴더 내에서 가장 아래에 밑색 칠하기 레이어를 만들고, [클리핑]하면서 색 겹치는 작업을 한다.

그림자 칠하기

'피부' 폴더에 새로운 레이어를 만들고 [다른 레이어 참조]로 밑색을 칠한다. 덜 칠해진 세세한 부분은 [G펜] 등으로 칠하고, 그림자는 광원의 위치를 의식하며 칠한다. [헤어 펜]으로 머리의 그림자를 넣고 안쪽에는 더 짙은 그림자를 넣는다. 피부의 그림자 색은 기본적으로 동일한 색을 사용한다.

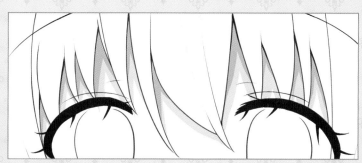

 #fffbf5

#ffcf9f

#efa494

▲ 나뉜 폴더의 구조

볼 칠하기

피부 그림자 위에 [에어브러시(부드러움)]로 볼을 칠하고 '선화' 레이어 위에 새로운 레이어를 만들어 방금 칠한 볼 안쪽을 좀 더 진한 색으로 겹친다. 그 후에 합성 모드 [곱하기] 레이어를 만들고 [리얼 G펜]으로 볼의 사선을 그린다. [G펜]으로 볼에 빛을 넣어 마무리한다.

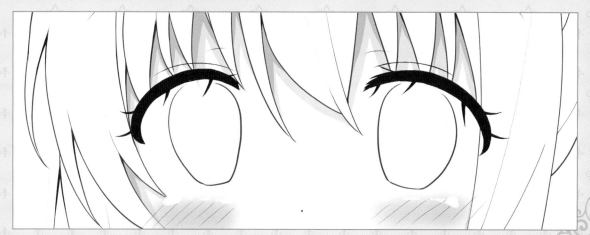

 # 눈동자 그리기

색깔, 합성 모드, 불투명도가 각기 다른 레이어를 세세하게 겹쳐 나가면서 무지갯빛으로 빛나는 보석 같은 눈동자를 표현했다.

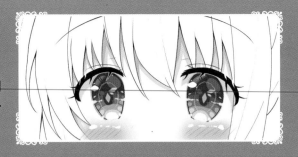

흰자위 칠하기

1 흰자위를 칠한다. 2 '흰자위' 레이어에 [클리핑]하고 [헤어 펜]으로 눈의 그림자를 그린다. 그림자 레이어 아래에 새로운 레이어를 만들고, 그림자 아래쪽에 피부색을 가늘게 겹친다. 이어서 그림자 레이어 위에 검은자위 윤곽을 보라색 계열의 색으로 번지는 느낌으로 겹쳐준다.

 #ffffff #D9C6D5

#FFD4AB #FFAAE1

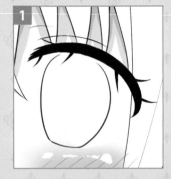 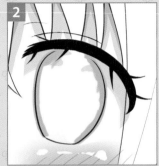

검은자위 칠하기

1 검은자위를 빈틈없이 칠한 밑바탕 레이어를 만든다. 2 검은자위에 연한 주황색과 적자색 계열의 그림자를 겹쳐 나간다. 그림자 색깔별로 레이어를 만들어 [클리핑]한다. [G펜]으로 아래쪽부터 반원을 그려 채색하고 좌우 가장자리의 아래를 둥글게 지운다. 그림자 색과 레이어를 바꿔 작업을 반복한다.

 #FFCEB2 #FF978B

 #F55372 #CD3493

동공 칠하기

1 [밀리펜]으로 눈동자 중앙부터 위쪽까지 칠하고, 한가운데는 타원형으로 칠한다. 형광으로 보이는 색으로 골랐다. 2 동공에 색을 입히고 [자동 선택] 툴을 선택해 새로운 레이어인 '레이어 마스크'를 만든다. [G펜]으로 위에서부터 짙은 색의 동공을 겹쳐 나간다. 동공의 타원 부분은 아래서부터 [에어브러시(부드러움)]로 칠한다.

 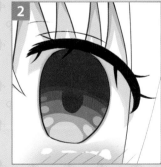

 #AA00D0 #591499

120

1 광원을 의식하며 [헤어 펜]으로 위쪽에 푸른색 '반사광'을 그린다. 방금 그린 반사광 아래쪽을 불투명도 65%인 [에어브러시(부드러움)]의 투명한 색으로 지운다. 오른쪽의 '반사광 2'에 [G펜]으로 주황색 타원을 그리고 불투명도는 40%로 설정한다.

2 레이어를 겹치고 주황색 [G펜]으로 일부러 구긴 듯한 원모양의 홍채를 동공 주위에 그린다. 불투명도는 55%로 설정한다. 다시 다른 레이어의 [헤어 펜]으로 동공 속 다이아몬드를 그린다.

3 군데군데 빛을 넣는다. 동공 부근의 분홍색 작은 타원을 합성 모드 [하드 혼합]으로 '빛의 알갱이 1' 레이어에 그린다. '빛의 알갱이 2'에는 [헤어 펜]으로 눈동자 위쪽 절반까지 물색 알갱이를 그린다.

▶ 빛을 그려 넣는 공정의 레이어 상태

	100% 표준
	빛의 알갱이 2
	100% 하드 혼합
	빛의 알갱이 1
	100% 표준
	동공 형광
	55% 표준
	광채
	40% 표준
	반사광 2
	65% 표준
	반사광

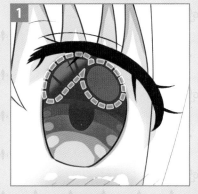
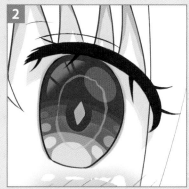
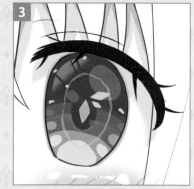

눈동자 마무리

1 '선화' 레이어 위에 새로운 레이어를 만든다. 불투명도를 낮춘 흰색 [헤어 펜]으로 눈동자쪽 속눈썹 경계 부분에 테두리 선을 긋는다. 눈꼬리에 가까운 속눈썹에도 흰색 선으로 악센트를 준다.

2 빛을 더해 마무리한다. 레이어를 겹치고, 합성 모드 [하드 라이트]로 설정해 눈동자 아랫부분과 가운데를 가로지르듯 노란색 빛을 넣는다. 더불어 표준 레이어의 흰색으로 눈동자 윗부분에 빛을 추가한다.

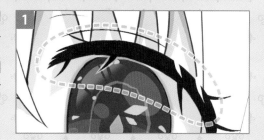

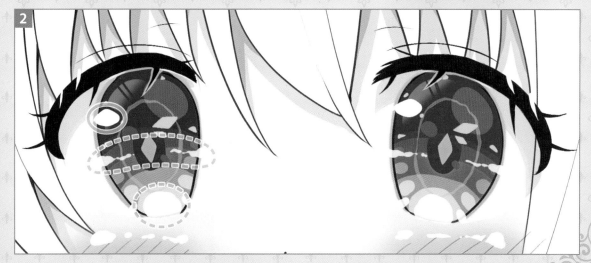

머리 그리기

눈동자 색과의 콘트라스트를 의식했다. 연한 색을 사용해서 부드러운 분위기로 마무리한다.

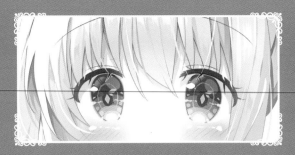

그림자 칠하기

'머리 밑색 칠하기' 레이어를 만든다. 새로운 레이어에서 [클리핑]하고 [헤어 펜]으로 그림자를 칠한다. [샤프 수채 연장](CLIP STUDIO ASSET 콘텐츠 ID: 1391024)으로 세로로 늘여 나가는 방식으로 진행한다.

그 후 겹치는 부분 등에 다른 색의 그림자를 그려 넣는다. 그림자의 선명도를 위해 채도가 높은 색을 그림자 경계선에 넣고, 머리카락이 겹치는 부분에는 진한 보라색 계열의 그림자를 넣는다.

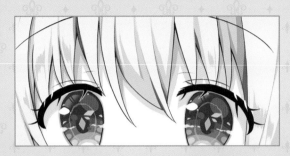

빛 칠하기

1 [더하기(발광)] 레이어를 만들어 [헤어 펜]으로 빛을 넣는다. 왼쪽 위에 있는 광원을 의식하면서 필요한 부분에 과감하게 악센트를 넣는다. 연한 머리색의 경우 빛의 경계선에 채도가 높은 다른 색의 빛을 넣는다. 이번에는 입체감의 표현을 위해 녹색 계열의 반사광을 넣어 보았다.

2 머리와 얼굴 피부의 조화를 위해 [에어브러시(부드러움)]로 얼굴 주위의 머리카락을 붉은 기가 도는 피부색으로 칠한다. 머리카락 끝부분에는 피부 밑바탕과 가까운 색을 겹친다.

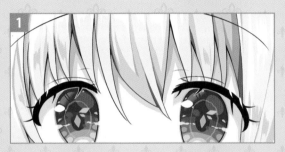

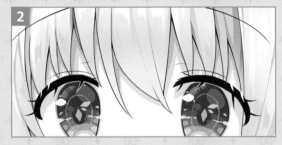

선화 마무리

선화의 색을 바꾼다. [곱하기]로 설정한 '선화' 위에 레이어를 만들고 전체를 갈색으로 채운다. 레이어를 [클리핑]으로 겹치고, [에어브러시(부드러움)]를 사용해 속눈썹에 갈색을 살짝 넣는다. [헤어 펜]으로 머리카락도 몇 가닥 추가한다.

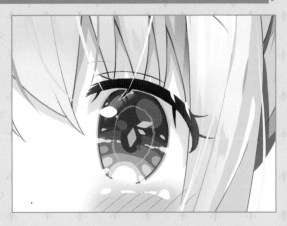

> **point**
> 투명감을 더해주는 밝은 선화의 색

레이어 가장 위에 '마무리' 폴더를 만든다. [에어브러시(부드러움)]로 아래와 같은 레이어를 캐릭터에 겹쳐 나간다. '글로우 효과' → [오버레이]로 피부를 발광시키듯 칠한다. '머리카락 녹색' → [비교(밝음)]로 머리카락에 녹색을 더한다. '핑크미(분홍색 계열의 색감)'로 머리카락에 분홍색을 추가로 더해주고 [신규 색조 보정 레이어]의 [톤 커브]로 색을 조정해 완성한다.

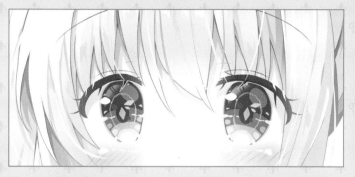

▲ 마무리 폴더의 상태

컬러 베리에이션

눈동자를 칠하는 공정에서 눈동자와 그림자를 다른 계열의 색으로 바꿔 놓았다. 빛의 색은 기존의 눈동자 색과 동일하다.

◇ #F0FFB8 ◇ #B1FF98

◇ #82E5AD ◇ #00B6F1

◇ #0077D3 ◆ #4B40A2

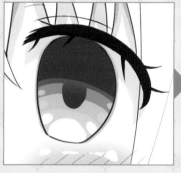

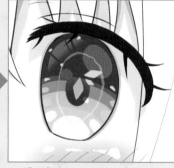

▲ 빛을 넣은 모습

푸른 눈동자

푸른색 바탕의 연두색 그라데이션은 한낮의 자연 징경을 떠오르게 한다. 색상환에 따른 색채를 기준으로 사용했기에 여러 색을 사용해도 조화롭다.

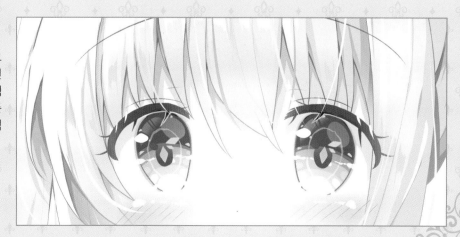

광석처럼 빛나는 눈동자 그리기

작가 ✦ 다마키 미쓰네(Tamaki Mitune) · 사용 소프트웨어 ✦ CLIP STUDIO

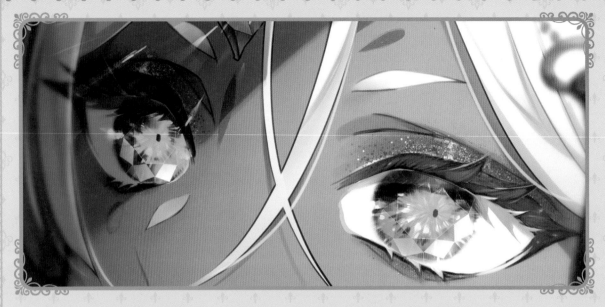

작가 코멘트 ✦ '에메랄드빛 눈동자를 가진 도깨비' 이미지로 디자인했다.

❖ 컬러 베리에이션

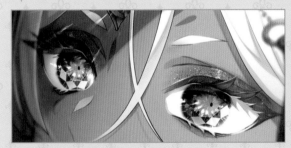 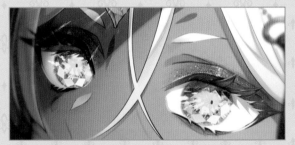

선화

레이어는 '눈'과 '기타'로 나눈다. 캐릭터보다 뒤에 있는 것(이번에는 액세서리. 배경이 있을 때는 배경 등)도 레이어를 나눈다.

밑색 칠하기

[채우기]로 부위마다 색을 채운다. 레이어는 1색당 1장을 사용해 원하는 색으로 조정한다. 빛이 닿는 부분은 [에어브러시(부드러움)]의 브러시 크기를 큰 사이즈로 해서 밝은색을 부드럽게 입힌다.

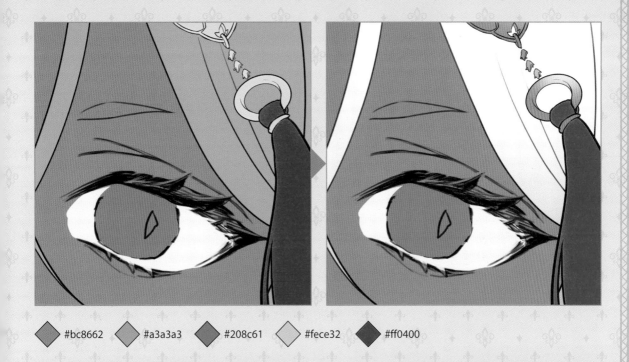

◆ #bc8662　　◆ #a3a3a3　　◆ #208c61　　◇ #fece32　　◆ #ff0400

그림자 넣기

'색' 레이어 위에 새로운 레이어를 만들어 레이어 모드를 [곱하기]로 변경하고 [클리핑]한다. 밑바탕과 그림자의 경계선에 색을 넣고 [색 혼합 (흐리기 브러시)]으로 조화시킨다. 연한 그림자는 좀 더 진하게 칠해준다.

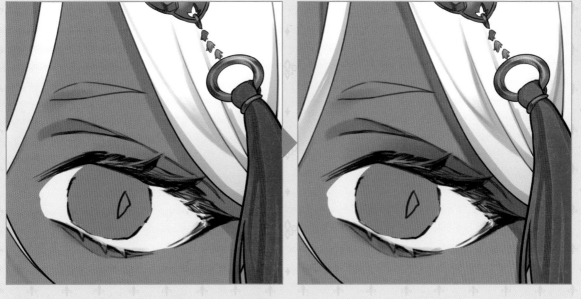

 #a36f51　　 #afa9bc　　 #4d3a0c　　 #b40016

눈동자 그리기

〈눈동자의 깊이감〉과 〈보석으로서의 깊이감과 입체감〉을 나눠
서 그린다. 너저분한 눈동자 구조를 깔끔하게 만드는 하나의 방
법이다.

그림자 칠하기

커팅된 에메랄드를 이미지한 눈동자다. 각진 보석의 날카로움이 드러나도록 칠한다. 눈의 선화에서 눈동
자 부분을 잘라내고, '색' 레이어와 결합하여 밑바탕 레이어를 만든다. [색 혼합(흐리기 브러시)]으로 선화
와 눈동자를 결합시키고 실제 보석 등을 참고해 커팅된 에메랄드 선화와 결합한다.

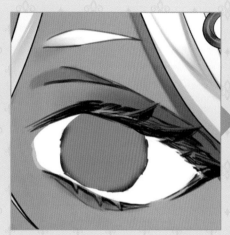
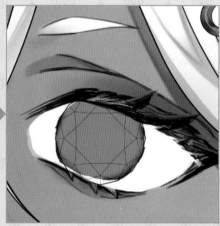

▲ 커트 선화

눈동자 모양 그리기

밑바탕 레이어에 [클리핑]한다. '커트 선화'의 위치를 의식하며 동공 위치를 결정한다. 동공 중앙에서부터
방사선 모양으로 선을 긋고 눈동자 중앙에 별을 그리듯 선을 다듬는다.
레이어 모드를 [스크린]으로 변경하고 불투명도를 60%로 설정한다. 그 위에 새로운 레이어를 [클리핑]해
동일한 순서로 눈의 중심에 별 모양을 그린다. 앞서 사용한 레이어와 같은 무늬가 되지 않도록 형태를 살
짝 바꾼다. 레이어 모드를 [오버레이]로 변경하고 불투명도는 40%로 설정한다.

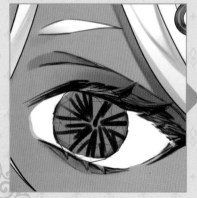
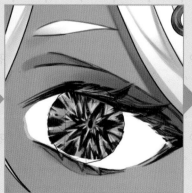
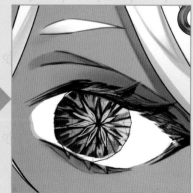

눈동자를 겹쳐 깊이감 표현하기

1 눈동자 밑바탕 레이어에서 농담을 조정하면 눈동자에 투명감이 생기고 깊이감을 표현할 수 있다. 밑 바탕 레이어, 컷트 무늬 레이어 [오버레이] 2 , 앞 페이지에서 그린 방사선 모양 레이어 [스크린], 커트 선 화 레이어를 모두 결합한다. 3 결합 후 [색 혼합(흐리기 브러시)]으로 눈동자 가장자리를 흐리게 해 조화 시킨다.

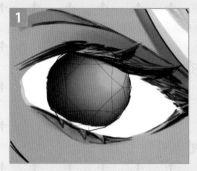 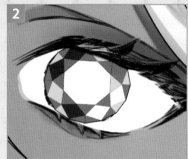 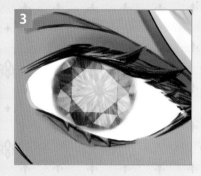

눈동자 조정하기

1 눈 레이어 가장 위에 새로운 레이어를 만들어 눈꺼풀과 속눈썹의 그림자를 그려 넣는다. 2 레이어 모 드를 [곱하기]로 변경하고 눈동자에 속눈썹 그림자를 회색으로 넣는다. 그 후에 [지우개(부드러움)]로 지 우면서 주위와 잘 어우러지게 한다. 3 [곱하기]로 변경한 새로운 레이어에 동공과 홍채를 추가한다. 눈동 자 위쪽이 너무 어둡기 때문에 밝은 보라색의 반사광을 추가해 마무리한다.

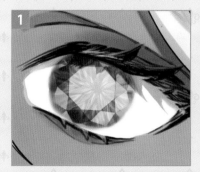 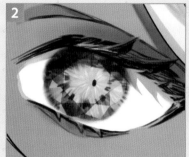 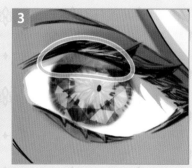

빛 넣기

1 눈동자에서 가장 강하게 빛이 비치는 아래쪽 부분을 흰색으로 채운다. 빛으로부터 먼 왼쪽 윗부분(마 주 봤을 때)을 [지우개(부드러움)]로 부드럽게 지운다. 2 그 후 요철이 있는 부분에 흰색으로 선을 긋고, 마찬가지로 빛에서 먼 부분을 [지우개]로 지운다. 3 새로운 레이어를 [발광 닷지] 레이어 모드로 하고 연 두색 하이라이트를 넣는다. 눈동자 주위에 빨간색을 추가하고 색의 수가 적어 허전하다고 느껴지면 보색 을 더해 선명한 인상을 만든다.

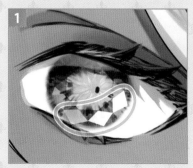 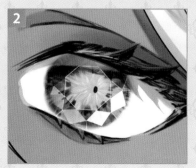 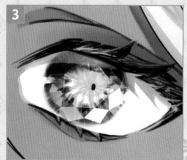

속눈썹 다듬기

1 속눈썹은 [흐리기 브러시]로 선화의 러프한 느낌을 살리면서 조화시킨다. 그 후 진한 보라색으로 어두운 부분을 칠하고, 피부색을 스포이트해서 밝은 부분을 그려 넣는다. 2 새로운 레이어를 만들고 레이어 모드를 [발광 닷지]로 변경한다. 빨간색이나 초록색, 노란색 등 선명한 색을 사용해 점 같은 빛을 더한다.

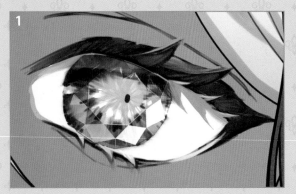
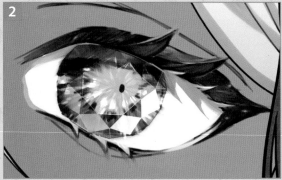

그림자 넣기

1 캐릭터 위에 새로운 레이어를 만들어 일러스트 좌측 상단 안쪽을 배경보다 약간 밝은 색으로 채운다. 경계선 부분은 주홍색을 칠해 [클리핑]한다. 2 [에어브러시(부드러움)]로 녹색을 부드럽게 넣어 발광하는 눈동자를 표현한다. 3 마지막으로 레이어 모드를 [하드 라이트]로 변경한다.

하이라이트 넣기

하이라이트와 밝은 부분은 전체적인 확인 후 맨 마지막에 넣는다. 얼굴의 앞쪽과 빛이 닿는 일러스트의 오른쪽이 어둡기 때문에 새로운 레이어를 만들어 밝은 부분을 덧칠한다. 레이어 모드를 [하드 라이트]로 변경하고 불투명도는 30%로 설정한다.

컬러 베리에이션

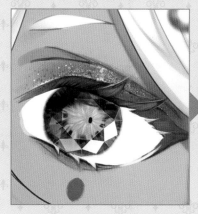

시트린(노란색 계열)으로 변경

눈동자 레이어의 채도를 −100(회색)으로 설정하고 새로운 레이어를 만들어 거기에 [클리핑]한다. 눈동자를 노란색으로 채우고 불투명도를 20%로 설정한다. 그 레이어를 복사해 레이어 모드를 [오버레이]로 변경한 다음 불투명도를 100%로 설정한다. 비표시로 해놓은 하이라이트와 그림자 레이어를 표시해 완성한다. 이마의 뿔도 동일한 방법으로 색을 변경할 수 있다.

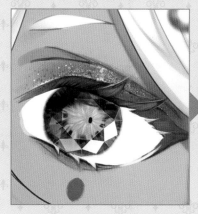
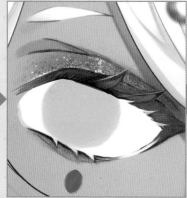
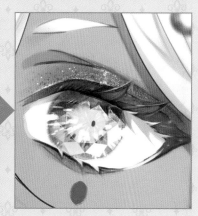

가넷(빨간색 계열)으로 변경

맨 밑에 있는 밑바탕 레이어만 표시하고 색조를 −156으로 설정하면 빨간색 계열의 색이 된다. 그 후 눈동자 레이어를 모두 색조 −156으로 변경하고, 색의 칙칙함을 제거하기 위해 새로운 레이어를 만들어 레이어 모드를 [오버레이]로 변경한다. 밝은색을 겹쳐 [흐리기 브러시]로 조화시킨 다음 비표시로 했던 하이라이트와 그림자 레이어를 표시해 완성한다. 뿔도 모든 레이어의 색조를 −156으로 설정하면 빨간색 계열의 색으로 변경할 수 있다.

늠름한 눈동자 그리기

작가 ✦ 히로무(Hiromu) · 사용 소프트웨어 ✦ CLIP STUDIO

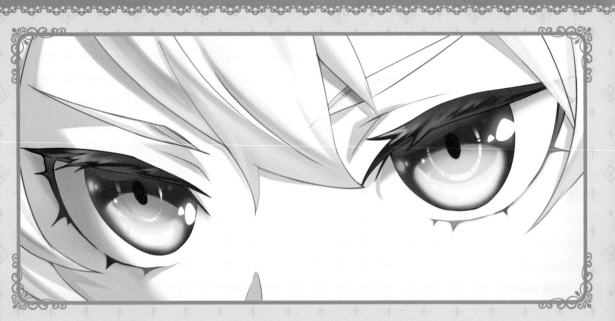

작가 코멘트 ✦ 둥근 모양을 의식하면서 유리구슬 같은 질감과 반짝임을 표현하고자 했다.

❀ 컬러 베리에이션

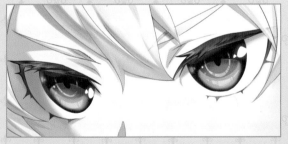
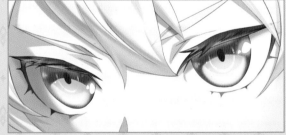

선화 그리기

머리카락과 눈가의 '선화' 레이어를 각각 준비한다. 머리카락과 눈가의 부드러운 질감이 있는 부위는 [진한 수채]로, 또렷한 눈동자의 윤곽선은 종이의 질감을 없앤 [둥근 펜]으로 그린다.
눈동자(눈가), 머리, 피부 선화를 각각의 폴더로 나눠 위에서부터 차례대로 정리한다. 앞으로 진행될 공정 역시 폴더별로 구분해 작업한다.

피부 칠하기 ①

밑색을 칠한다. 빛을 받는 부분은
밝은 색을 [에어브러시(강함)]로
연하게 넣고 [채색 흐리기 브러시]
(CLIP STUDIO ASSET 콘텐츠 ID:
1685950)로 흐리게 한다.

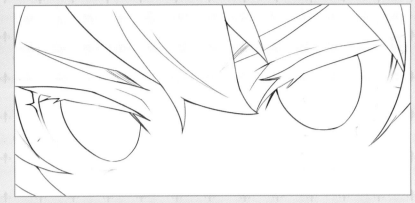

 #ffeedd

피부 칠하기 ②

그림자용 레이어를 만들어 [진한
수채]로 그림자를 그린다. 빛과 그
림자의 경계선은 [채색 흐리기 브
러시]로 흐리게 한다.

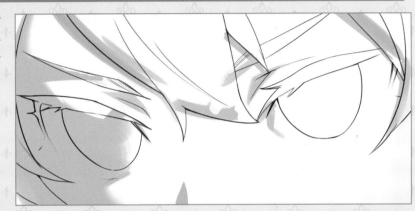

 #e2a29f

피부 칠하기 ③

그림자용 레이어를 하나 더 만들
어 [진한 수채]로 보라색에 가까운
어두운색의 그림자를 그린다.

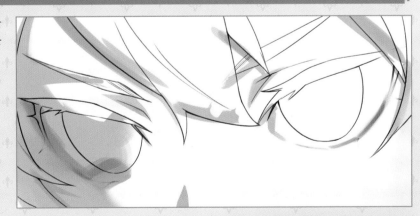

 #be7b8b

눈동자·머리 그리기

세세한 빛의 반사를 넣어 투명한 눈동자를 표현한다.

눈동자 칠하기 ①

흰자위와 눈동자 밑색 레이어를 각각 만들어 밑칠하고, 새로운 레이어를 만들어 동공을 그린다. '동공' 레이어 아래에 다시 새로운 레이어를 만들어 눈동자 중간부터 아래까지 [에어브러시(강함)]로 밝은색을 채색한다. 그 위에 다시 새로운 레이어를 만들고 [둥근 펜]으로 더 밝은색을 칠한다. 또 그 위에 다시 새로운 레이어를 만들어 [진한 수채]로 더 밝은색의 빛을 그려 넣는다.

눈동자 칠하기 ②

그림자용 레이어를 만들어 [진한 수채]로 눈동자 위쪽 절반에 그림자를 그린다. 아래쪽 반은 [에어브러시(강함)]와 [채색 흐리기 브러시]로 눈동자 가장자리에 그린다. '흰자위' 레이어 위에 새로운 레이어를 만들어 흰자위 그림자를 [채색 흐리기 브러시]로 그린다. '동공' 레이어 위에 새로운 레이어를 만든다. 입체감을 표현하기 위해 눈동자 맨 윗부분에 눈동자 밑색보다 진하고 선명한 색을 [메휘 브러시](CLIP STUDIO ASSET 콘텐츠 ID: 1745450)로 너무 튀지 않을 정도로 채

색한다. 또 새로운 레이어를 만들어 [메휘 브러시]로 동공을 감싸듯 홍채를 그린다. 이때 눈동자의 색조와 다른 색을 사용하면 색의 수가 늘어나 좀 더 다채로운 분위기를 낼 수 있다.

point 홍채

유리구슬 같은 반짝임을 만들기 위해 이 일러스트에서는 이름 그대로 무지개(虹)처럼 다채로운 색(彩)을 홍채에 넣었다. 유리의 질감이 느껴지는 것을 알 수 있다.

눈동자 그리기 ③

'홍채' 레이어 위에 새로운 레이어를 만든다. 피부 그림자에 가까운 색을 사용해 눈동자 가장 윗부분에 [메휘 브러시]로 반사광을 그린다. 눈가의 선화 레이어 위에 새로운 레이어를 만들고 [둥근 펜]으로 하이라이트를 그린다. 이때 흰색 외에도 피부 그림자와 가까운 색의 하이라이트를 작게 넣는다. '하이라이트' 레이어 아래에 새로운 레이어를 만들어 [에어브러시(강함)]로 빛이 투과하는 듯한 색(눈동자 색이 푸른색이기 때문에 푸른색 계열의 밝고 선명한 색)을 칠한 후 세세한 하이라이트를 그려 완성한다. 눈에 너무 띄지 않도록 불투명도를 각각 조정한다. (이 일러스트에서는 세세한 '하이라이트' 레이어를 불투명도 90%, 세세한 '하이라이트 아래' 레이어를 불투명도 81%로 조정)

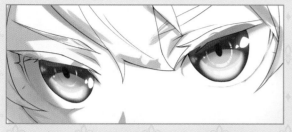

속눈썹 칠하기

■1 속눈썹의 밑색을 칠한다.
■2 새로운 레이어를 만들어 [진한 수채]로 그림자를 그리고, 그림자 레이어 위에 다시 별도의 레이어를 만들어 [진한 수채]로 속눈썹 아랫부분을 칠한다. 반사광 레이어 밑에 새로운 레이어를 만들어 [진한 수채]와 [채색 흐리기 브러시]로 속눈썹의 하이라이트를 그려 완성한다.

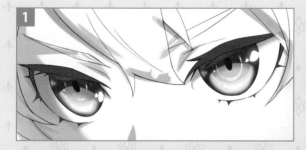
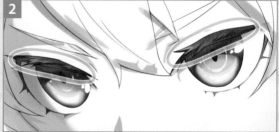

머리 칠하기

■1 머리에 밑색을 칠한다.
■2 '밑바탕' 레이어 위에 새로운 레이어를 순비해 [메휘 브러시]로 그림자를 그린다. '그림자' 레이어 위에 다시 레이어를 만들어 [메휘 브러시]로 피부색 계열의 색 반사를 그린다. '반사광' 레이어 위에 다시 또 레이어를 만들고, 머리에 비치는 빛의 표현을 위해 그림자 가장자리에 [메휘 브러시]로 물색을 연하게 칠한다. 마지막으로 새로운 레이어를 만들어 [메휘 브러시]로 하이라이트를 보태 완성한다.

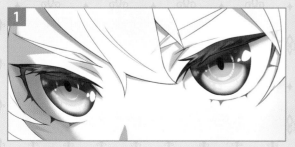
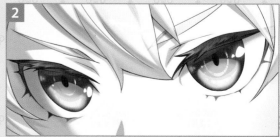

마무리

선화에 붉기를 더하면 선과 그 주위가 조화로워진다. 필요에 따라 빛이 비치는 효과를 더해 일러스트를 완성시킨다.

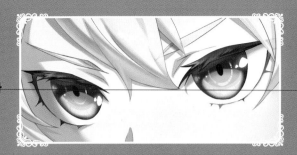

마무리 ①

머리카락, 눈가, 피부 선화 레이어 위에 각각 새로운 레이어를 준비한다. 튀어 보이는 검은색 선화를 [클리핑]하고 [채색 흐리기 브러시]로 붉은 빛의 갈색을 피부 선화에 칠해 조화시킨다. 머리카락과 눈가의 선화는 푸른 빛이 도는 회색을 사용해 같은 방법으로 조화시킨다.
'눈동자 폴더'의 '선화' 레이어 밑에 '경계' 레이어를 만든다. 피부, 눈동자 그림자의 가장자리에 빛을 받고 있으므로 [메휘 브러시]로 빨간색 계열의 빛깔을 묘사한다.

▲ 융합 · 경계 처리를 하지 않은 선화

▲ 융합 · 경계 처리를 한 선화

마무리 ②

'눈동자' 폴더에 마스크를 적용하고 머리카락과 겹친 부분은 [메휘 브러시]로 연하게 비쳐 보이게 칠한다.

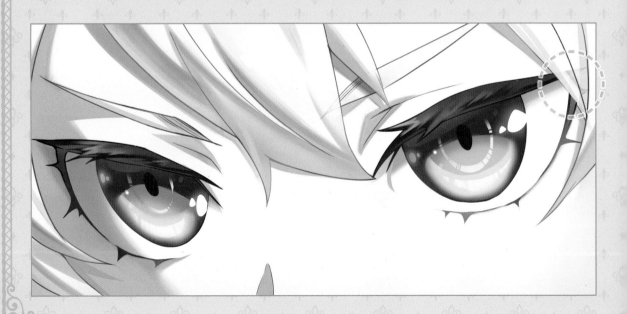

컬러 베리에이션

55쪽과 마찬가지로 '눈동자 밑바탕', '홍채', '속눈썹의 반사', '하이라이트 아래', 등 4개 레이어 위에 각각 [신규 색조 보정 레이어]를 준비하고 색조 · 채도 · 명도를 조정해 눈동자 색을 변화시킨다. ('눈동자 밑바탕' 위 [색조 보정 레이어] 수치는 오른쪽 캡처 참조)
빨간색과 초록색의 차분(같은 일러스트의 색상을 변경한 버전) 시 '홍채' 레이어는 색이 너무 튀지 않도록 불투명도를 72%로 낮추고, 부분적으로 마스크를 씌웠다.

▲ 붉은색 눈동자로 변경

▲ 녹색 눈동자로 변경

붉은색 눈동자

붉은색 눈동자에서는 '눈동자 밑바탕'의 색조 보정 이외에도, '홍채' 위의 색조 보정 레이어를 '색조: 180, 채도: 26, 명도: 8'로, '속눈썹 반사' 위의 색조 보정 레이어를 '색조: 149, 채도: −42, 명도: 23'으로, '하이라이트 아래' 위의 색조 보정 레이어를 '색조: 108, 채도: 0, 명도: 0'으로 각각 설정한다.

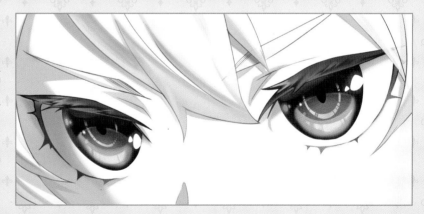

녹색 눈동자

녹색 눈동자에서는 '눈동자 밑바탕'의 색조 보정 이외에도, '홍채' 위의 색조 보정 레이어를 '색조: 100, 채도: 56, 명도: 70'으로, '속눈썹의 반사' 위의 색조 보정 레이어를 '색조: −119, 채도: −30, 명도: 23'으로, '하이라이트 아래' 위의 색조 보정 레이어를 '색조: −109, 채도: 0, 명도: 0'으로 각각 설정한다.

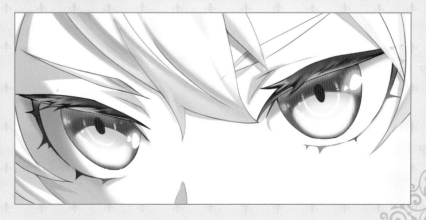

어두운 분위기의 눈동자 그리기

작가 ❖ 에바(Eba)・사용 소프트웨어 ❖ CLIP STUDIO

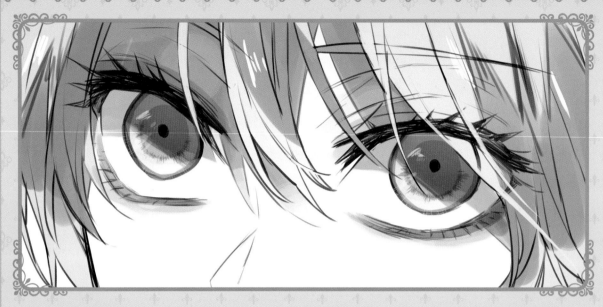

작가 코멘트 ❖ 앞머리 그림자를 그림으로써 깊이감을 표현하고, 눈동자의 입체감과 투명감을 표현했다.

컬러 베리에이션

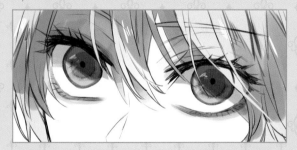 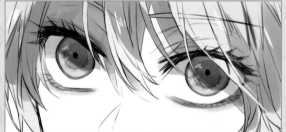

툴 설정

이 일러스트는 아래에 표시한(오른쪽 캡처) 툴로 제작했다.

1 [에어브러시(부드러움)]
2 [수채(물 많음)]
3 [진한 연필]
4 [진한 수채]

선화 그리기

선화는 눈과 다른 부위(머리카락이나 얼굴의 윤곽 등)의 레이어를 나눠서 만든다. [수채(진한 수채)] 툴로 위쪽 속눈썹은 윤곽부터, 속은 그물망의 느낌으로 대략적으로 채워가면 선과 선의 틈으로 인해 투명감이 표현된다.

 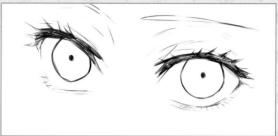

피부 칠하기

1 먼저 밑색을 칠하고 부위별로 레이어를 나눈다. [연필(진한 연필)]로 선화 위에 대략적인 색을 넣고 선화에서 삐져나온 부분을 [지우개] 툴로 다듬는다.

2 [곱하기] 레이어로 위아래 눈꺼풀에 붉은색을 겹치고 불투명도를 낮춰 조정한다. 특히 눈 밑 다크서클은 약간 진하게 표현한다. [곱하기] 레이어로 앞머리의 그림자를 그려넣고 그 윤곽을 선으로 덧그린다.

3 마지막으로 가장 위의 [곱하기] 레이어를 47%로 만들고 [에어브러시(부드러움)]로 그림자에 그라데이션을 추가해 불투명도를 낮추면서 농도 조정을 한다.

 #e5dbde ◆ #a6999e

 #bba09f

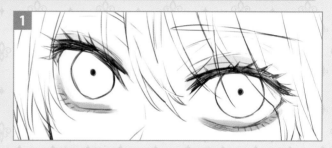

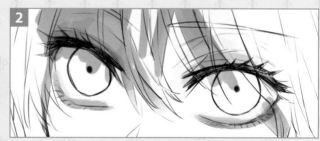

47% 곱하기
그림자_그라데이션

100% 곱하기
그림자_앞머리

100% 곱하기
그림자_위아래 눈꺼풀

100% 표준
피부

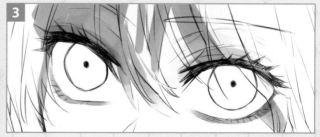

point 다크서클

우울감을 표현하기 위해 오른쪽 일러스트와 같이 짙은 그림자로 눈 밑에 다크서클을 그렸다. 위쪽 눈꺼풀의 그림자보다 진한 색으로 그려야 특징을 잘 살릴 수 있다.

눈동자·머리 그리기

눈동자와 머리를 그리는 이상적인 방법을 고민한 후 일러스트에 깊이감을 표현한다.

눈동자 칠하기 ① 그림자와 동공, 홍채

눈동자 밑바탕을 칠한 후 [수채(물많음)] 툴로 '그림자 1'을 덧칠한다. [곱하기]로 홍채를 크게 그려 눈동자에 깊이감을 더하고 불투명도를 낮춰 조정한다. 그 후 [수채(진한 수채)]로 동공 아래쪽에 홍채 가장자리를 그리고 불투명도를 낮춰 조정한다. [곱하기]로 위에서 '그림자 2'를 보태 넣고 이때도 역시 불투명도를 조정해 준다.

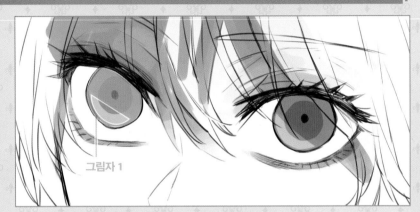

그림자 1

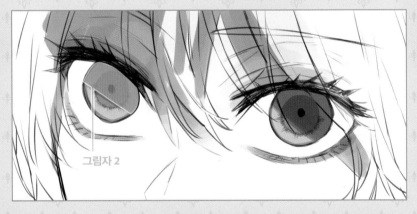

그림자 2

눈동자 칠하기 ② 하이라이트와 윤곽

'스크린' 레이어를 만들고 [에어브러시(부드러움)]를 사용해 눈동자 윗부분에 밝은색으로 '하이라이트 위'를 넣고 불투명도를 낮춘다. [색상 닷지]로 눈동자 아랫부분에 '하이라이트 아래 1'과 '하이라이트 아래 2'를 넣고 불투명도를 낮춘다. [곱하기]로 눈동자와 눈동자 그림자의 윤곽을 그리고 불투명도를 낮춘다.

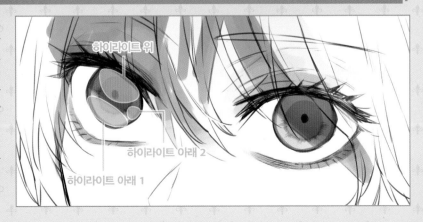

하이라이트 위

하이라이트 아래 2

하이라이트 아래 1

눈동자 칠하기 ③ 밝기 조절

[색조 보정 레이어]로 밝기를 조정하고 흰자위의 그림자를 추가로 그린다.

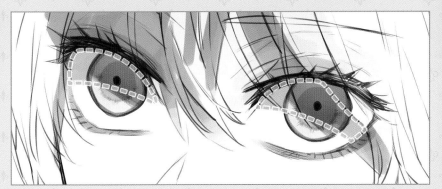

✓	100% 표준	밝기 조정
	31% 곱하기	눈동자의 윤곽
	17% 색상 닷지	하이라이트_아래_2
	31% 색상 닷지	하이라이트_아래_1
	55% 스크린	하이라이트_위
	31% 곱하기	그림자 2
	64% 표준	홍채의 가장자리
	28% 곱하기	홍채
	48% 표준	그림자 1
	100% 표준	검은자위
	100% 곱하기	흰자위의 그림자
	100% 표준	흰자위

머리 칠하기 ①

[에어브러시(부드러움)]로 얼굴과 머리카락 끝부분에 피부색을 넣으면 색의 통일감이 생긴다.
그 후 [수채(물 많음)]의 진한 색으로 머리색의 선을 덧그린다.

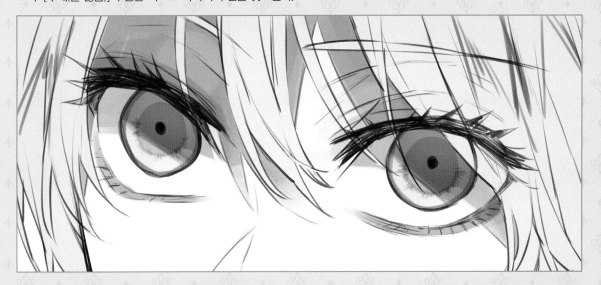

머리 칠하기 ②

【머리 칠하기 ①】에서 추가한 선 아래에 그림자를 넣고, 불투명도를 낮춘다. 마지막으로 [연필(진한 연필)]로 하이라이트를 넣어 매끄러움을 표현한다.

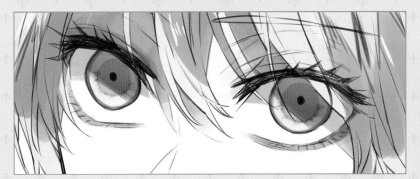

	100% 표준	하이라이트
	59% 곱하기	그림자
	100% 곱하기	선
	100% 표준	피부색
	100% 표준	머리

마무리

선화를 덧칠하고 채도와 콘트라스트를 조정해 일러스트를 완성한다.

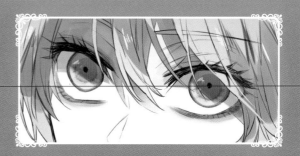

마무리 ①

선화 위에 [클리핑] 레이어를 만들어 [클리핑]한다. 아래쪽 눈꺼풀, 눈구석, 앞머리 끝부분 등을 진한 분홍색으로 칠해 검은색 선화를 주위와 어울리게 한다. 그 후 선화의 색을 바꾸고 모든 레이어를 합친다.
[진한 연필]로 선화가 사라져가는 부분이나 눈동자쪽으로 삐져나온 앞머리, 아래쪽 속눈썹 등을 보태 그리고 [곱하기] 레이어로 다크서클을 진하게 그려 준다.

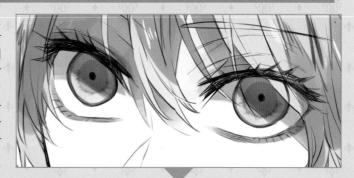

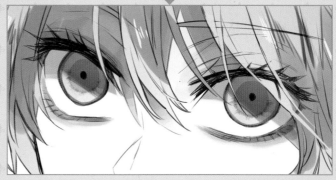

마무리 ②

눈동자에 '하이라이트 1', '하이라이트 2'를 넣어 불투명도를 낮춘다. 눈동자 아랫부분에 흰자위와 동일한 색의 '하이라이트 3'을 넣어 불투명도를 낮춰 눈동자가 흐릿해지도록 한다. [색조 보정 레이어]로 채도와 콘트라스트를 조정해 완성한다.

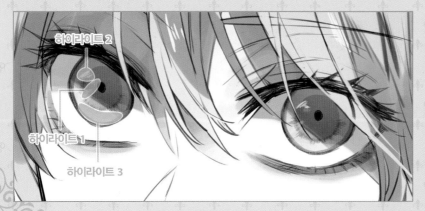

 # 컬러 베리에이션

55쪽에 표시된 것과 마찬가지로 눈동자 위에 [색조 보정 레이어]를 추가한다. 색조 · 채도 · 명도를 조정하여 눈동자 색을 변화시킨다. 아래의 2가지 일러스트 컬러 베리에이션은 [색조 보정 레이어]를 오른쪽에 나타난 수치로 설정하고 제작했다.

▲ 푸른색 눈동자로 변경

▲ 붉은색 눈동자로 변경

푸른색 눈동자

보라색에 가까운 푸른색 눈동자는 피부와 잘 어울리고 바다처럼 깨끗하고 투명한 느낌이 연출된다.

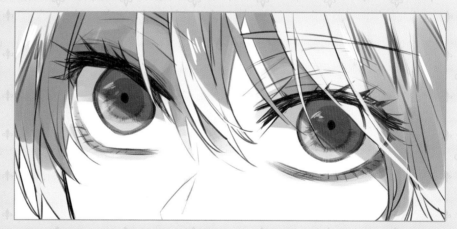

붉은색 눈동자

채도가 높은 주황색이나 분홍색은 태양광을 반사하고 있는 듯한 느낌으로 완성된다.

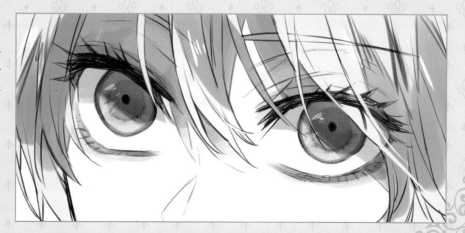

Illustrator Profile

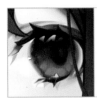

오히사시부리(Ohisashiburi)　　담당 파트 : 표지 일러스트, 20~29쪽

Pixiv : id=1079073　Twitter : @rmlllsn

하루 중 대부분은 잔다.

COMMENT
이렇게까지 세밀한 일러스트 메이킹은 처음이었다. 여러분에게 많은 도움이 되길 바란다.

네코지시(Necojishi)　　담당 파트 : 30~37쪽

Pixiv : ID=12762068　Twitter : @2_Necojishi

도쿄에 살고 있다. 책의 표지, 동영상에 사용되는 그림을 주로 그린다. 『내일 죽는 나와 100년 후의 너』(나쓰키 에루, 스타쓰 출판문고, 2019) 커버 일러스트 등을 그렸다.

COMMENT
부드러운 역광의 빛과 반짝이는 붉은 눈동자를 포인트로 그렸다.

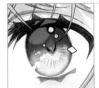

하즈키 도루(Hazuki Tohru)　　담당 파트 : 38~45쪽

HP : https://hadukijj.wixsite.com/grkt2sn　Pixiv : id=22677008　Twitter : @hdkjln

설탕공예처럼 달콤하고 섬세하면서도 아련함을 느끼게 하는 소녀들과 그 주변의 공기, 빛을 묘사했다. 이마에 그림자를 드리우는 앞머리나 연한 살결에 비치는 빛, 아름다운 얼굴, 그런 소녀들이 있는 공간에 집착이나 동경을 느낄 만큼의 좋은 일러스트를 그리고 싶었다. 나만의 확고한 일러스트 세계관을 위해 끊임없이 노력 중이다.

COMMENT
좋아하는 사람을 만나기 전의 아침처럼, 설렘으로 가득 찬 여자아이를 그렸다. 반짝이는 눈과 부드러운 손짓, 세 가닥으로 묶은 머리카락 등을 통해 포근한 느낌을 강조했다.

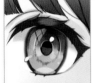

우사모치(Usamochi)　　담당 파트 : 46~55쪽

Pixiv : id=7290381　Twitter : @MochiHonpo

일러스트레이터. 일본풍이나 복고풍을 모티프로 캐릭터 일러스트를 그린다.

COMMENT
보석처럼 반짝이는 눈동자를 그렸다.

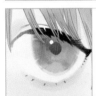

리리노스케(Ririnosuke)　　담당 파트 : 56~63쪽

Pixiv : id=24233765　Twitter : @ririnosuke102

일러스트, 만화, 영상 그리기가 취미인 학생이다. 눈동자 그리기에 흥미를 갖고 있었기에 이번 작업 의뢰가 더욱 반가웠다. 아직 부족한 게 많지만 나의 작업물이 여러분의 일러스트에 조금이나마 도움이 되었으면 좋겠다.

COMMENT
눈동자만을 집중적으로 그릴 기회가 거의 없었기 때문에 나의 그림을 되돌아볼 수 있는 좋은 기회였다. 내게 맞는 팬을 찾아내는 것을 늘 중요하게 생각하며 그림의 전반적인 모습 역시 팬의 질감에 많이 의존하기 때문에 펜님, 펜 하나님, 펜 부처님 같은 느낌으로 펜을 대한다.

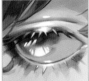

사게오(Sageo)　　담당 파트 : 64~71쪽

Pixiv : id=27581690　Twitter : @sageo_yn

애니메이터를 하면서 트위터 같은 곳에 좋아하는 게임이나 캐릭터 일러스트를 주로 올리고 있다. 어두운 느낌의 일러스트를 즐겨 그린다.

COMMENT
즐겨 사용하는 색으로 어둠이 서린 듯한 여자아이의 눈매를 이미지했다. 평소에도 눈동자를 즐겨 그렸는데 이번 메이킹을 통해 눈동자 그리기에 대해 좀 더 심층적으로 고찰할 수 있었다.

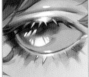

와모(Wamo)　　담당 파트 : 72~77쪽

Pixiv : id=25514569　Twitter : @wamowamo_wamowa

매일 일하기 싫다고 생각하면서 취미로 일러스트를 그리고 있다. 주로 창작이 메인이지만, 떠오르는 것을 즉흥적으로 그리기도 한다. 결론적으로 멋있는 그림을 그리고 싶다. '하이쮸'(캔디)와 '오후의 홍차'(밀크티)를 아주 좋아한다.

COMMENT
어느 부위 그리기를 가장 좋아하냐는 질문에 주저 없이 눈이라고 대답할 정도로 눈 그리기를 좋아한다. 개인적으로는 푸른 눈이 가장 좋다. 내가 그린 일러스트가 참고가 될지는 모르겠지만 조금이라도 도움이 된다면 그걸로 만족한다.

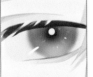

인겐(Ingen)　　담당 파트 : 78~85쪽

Pixiv : id=6567614　Twitter : @seiya_ingen

시행착오를 좋아한다. 맛있는 음식과 그림 그리는 일이 매일 나를 즐겁게 한다. 취미로 그림을 그리고 있지만 최근에는 작업 의뢰를 받는 등 꾸준히 성장하고 있음을 느낀다.

COMMENT
둥근 보석 같은 매끄러움을 의식하면서 투명감 있는 눈동자를 목표로 그렸다.

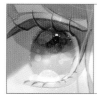

고무(Komu)

담당 파트 : 86~91쪽

Instagram : pale_colour Twitter : @pale_colour

트위터와 인스타그램을 중심으로 일러스트를 마음대로 올리고 있다. 투명하고 눈부신, 빛나는 소녀 그리기를 좋아한다. 평소에는 학생이고, 인스타그램 팔로워들과 영어로 소통하는 재미에 푹 빠져 산다.

COMMENT
펜과 레이어를 적절하게 사용해서 눈동자의 반짝임을 연출하고, 젤리 같은 질감과 광택의 표현을 위해 부단히 노력했다.

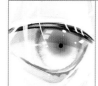

아메미야 파무타스(86+)(Amemiya Pamutasu)

담당 파트 : 92~99쪽

Pixiv : id4075220 Twitter : @aipomyuzu_86

86+라 쓰고 파무타스라고 읽으면 된다. 사이타마현에 산다. 학생이면서 일러스트 관련 일과 옷 디자인을 겸하고 있다. '잘생긴 남자'나 '어둠을 품은 남자'를 주로 그리며 일러스트에 사용한 브러시 [맹목의 칼날]은 선생님과 존경하는 사람으로부터 얻은 이름이다.

COMMENT
귀중한 기회를 주신 것에 감사하다. 중학생 시절부터 읽었던 기법서에 작가로 참여하게 되어 신기할 따름이다. 내 메이킹이 이 책을 읽는 많은 일러스트 레이터들에게(혹은 지망생) 도움이 된다면 더 바랄 게 없겠다.

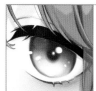

하바쿠라 고시(Habakura Goshi)

담당 파트 : 100~105쪽

HP : https://goshi-san.tumblr.com Pixiv : id15586405 Twitter : @habakura54

이와테현 출신의 일러스트레이터. 『사자성어 대백과』(후카야 케이스케, 나루미도 출판, 2019) 외 캐릭터 디자인이나 동인 소프트의 아티스트 등으로 활동하고 있다. 메이드와 메이드 옷을 무척 좋아한다.

COMMENT
일러스트 작업 중에서도 특히 좋아하는 눈동자를 맡게 되어 기뻤다. 습관적으로 그려 오던 작업물들을 잠깐 뒤로 미루고, 사물과 대상을 좀 더 객관적으로 바라볼 수 있었던 좋은 경험이었다. 보석에 반사된 다양한 빛깔과 사탕 같은 눈동자에 집중하고 싶다.

아파테토(Apatite)

담당 파트 : 106~111쪽

Pixiv : id30124954 Twitter : @apatite_tetsuko

트위터에서 주로 활동한다. '보카로 P' 동영상에 나오는 일러스트레이터가 되고 싶었던 중학교 시절의 꿈을 이루기 위해 일러스트를 시작했지만 아직 그 꿈을 이루지 못했다. 보라색과 흑막(쿠로마쿠: 사건을 뒤에서 조종하는 인물)의 예쁜 여성을 좋아한다.

COMMENT
디지털로만 표현할 수 있는 광택과 매끄러움, 아날로그로만 표현할 수 있는 실재감, 이 두 가지 모두를 아우를 수 있는 디자인을 목표로 그렸다. 자신만의 개성 있는 작품을 그리고자 하는 분들께 많은 도움이 되었으면 좋겠다.

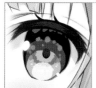

지토세자카 스즈(Chitosezaka Suzu)

담당 파트 : 112~117쪽

Pixiv : id15956 Twitter : @suzu_0131

유아 체형과 흰 니삭스를 너무나도 사랑한다. 어린 여자 캐릭터 만들기에 모든 에너지를 쏟고 있으니 제 트위터에 많이들 놀러 와 주세요!

COMMENT
눈은 인물화 중에서 가장 중요한 부위라고 할 수 있다. 작업할 때 내 일러스트를 참고해 준다면 진정으로 고맙겠다!

모에노 우니(Moeno Uni)

담당 파트 : 118~123쪽

Pixiv : id1256517 Twitter : @03ioi

동아리 〈꿈꾸는 토끼〉에서 일러스트를 제작하고 있다. 귀여움과 푹신함, 어린 느낌이 가득 담긴 그림을 그린다. 모성애를 자극시키는 애니메이션이나 게임에 등장하는 여자아이, 혹은 어린아이, 핑크나 프릴 같은 것들을 좋아하고 바나나와 성게를 싫어한다.

COMMENT
무지갯빛으로 빛나는 보석을 이미지해 그렸다. 빛과 그림자의 콘트라스트가 뚜렷하게 표현되도록 발광색을 넉넉히 사용했다.

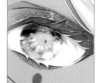

다마키 미쓰네(Tamaki Mitune)

담당 파트 : 124~129쪽

Pixiv : id2880417 Twitter : @tamaki_mitune

보석이나 꽃 등 반짝이는 사물과 소녀를 그리는 데 자신이 있다. 카드 일러스트나 기법서에서 해설가로 활동하고 있다.

COMMENT
'에메랄드빛 눈동자를 가진 도깨비' 이미지로 디자인했다.

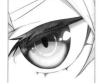

히로무(Hiromu)

담당 파트 : 130~135쪽

HP : https://shibarts.wixsite.com/hiromu Pixiv : id125048 Twitter : @shibaction

프리랜서 일러스트레이터. 여성용 스마트폰 앱 '데미멘'에서 메인 캐릭터 디자인, 비주얼을 담당했다. 게임 일러스트 제작과 캐릭터 디자이너로 활동하고 있으며 그 밖에도 일러스트 기법서, 중국 드라마 소설 표지와 삽화 등을 작업했다. 매체에 상관없이 일러스트와 관련된 다양한 일에 손을 뻗고 있다.

COMMENT
눈동자는 캐릭터의 인상을 결정하는 가장 중요한 신체 부위 중 하나이다. 눈동자 묘사는 캐릭터가 가진 고유의 멋과 분위기, 스토리텔링과도 관계가 있으며 일러스트 자체의 매력에도 많은 영향을 끼친다.

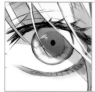

에바(Eba)

담당 파트 : 136~141쪽

HP : https://ebanouraniwa.tumblr.com Pixiv : id26729452 Twitter : @ebanoniwa

요코하마시에 거주한다. 일러스트와 만화 제작하는 일을 메인으로 하고 있으며 낮은 채도와 어두운 분위기의 일러스트를 주로 그린다. 음악, 공포 영화, 심야 라디오 청취를 즐긴다.

COMMENT
'눈은 허파만큼이나 잘 떠든다'라는 일본 속담이 있는데, 이번 작업을 통해 눈동자가 드러내는 감정의 크기와 그 중요성에 대해 다시 한번 인식하게 되었다. 투명하면서도 그 안에 있는 강함과 신비로움이 느껴지도록 그렸다.

캐릭터를 결정짓는
눈동자 그리기

초판 1쇄 발행 2022년 4월 29일
초판 4쇄 발행 2024년 1월 31일

지은이 오히사시부리 · 네코지시 · 하즈키 도루 · 우사모치 · 리리노스케 · 사게오
　　　　와모 · 인겐 · 고무 · 아메미야 파무타스(86+) · 하바쿠라 고시 · 아파테토
　　　　지토세자카 스즈 · 모에노 우니 · 다마키 미쓰네 · 히로무 · 에바
옮긴이 일본콘텐츠전문번역팀
발행인 채종준

출판총괄 박능원
편집장 지성영
국제업무 오유나
책임번역 가와바타 유스케
책임편집 박시현
디자인 김예리
마케팅 문선영 · 전예리

브랜드 므큐
주소 경기도 파주시 회동길 230 (문발동)
투고문의 ksibook13@kstudy.com

발행처 한국학술정보(주)
출판신고 2003년 9월 25일 제406-2003-000012호
인쇄 북토리

ISBN 979-11-6801-410-7 13650

므큐는 한국학술정보(주)의 아트 큐레이션 출판 전문브랜드입니다.
무궁무진한 일러스트의 세계에서 가치 있는 정보를 수집하고 선별해 독자에게 소개한다는 뜻을 담고 있습니다.
'예술'이 가진 아름다운 가치를 전파해 나갈 수 있도록, 세상에 단 하나뿐인 책을 만들고자 합니다.

수인 캐릭터 그리기

야마히쓰지 야마 외 13인 지음
144쪽 | 18,000원

흑백 세계의 소녀들

jaco 지음
162쪽 | 18,000원

나도 한다! 아이패드로 시작하는 만화 그리기 with 클립스튜디오

아오키 도시나오 지음
148쪽 | 18,000원

멋진 여자들 그리기

포키마리 외 8인 지음
146쪽 | 17,800원

메르헨 귀여운 소녀 그리기 〈패션 디자인 카탈로그〉

사쿠라 오리코 지음
146쪽 | 17,800원

아이패드 드로잉 with 어도비 프레스코

사타케 슌스케 지음
148쪽 | 17,800원

 므큐 트위터
@mmmmmcue

QR코드를 통해 므큐 트위터
계정에 접속해 보세요!